Walter Ederer
Dirk Schumann

T0326700

Kloster

NEUZELLE

Deutscher Kunstverlag Berlin München

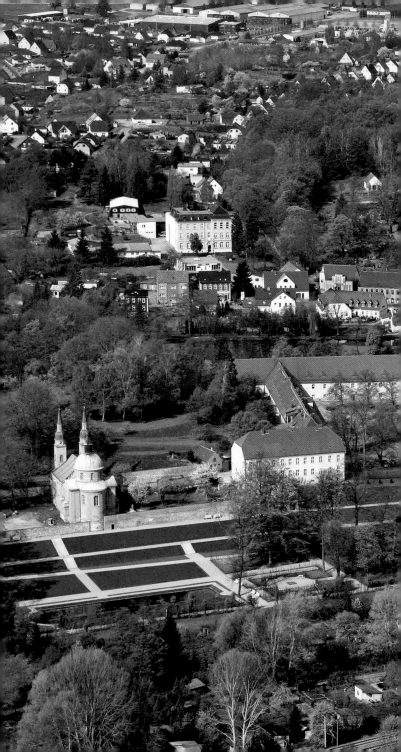

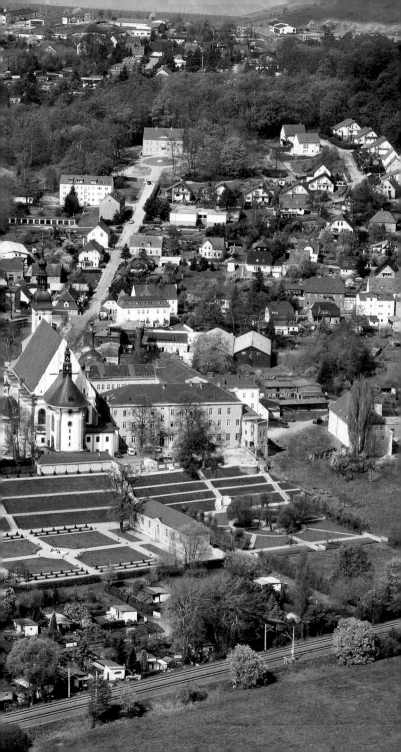

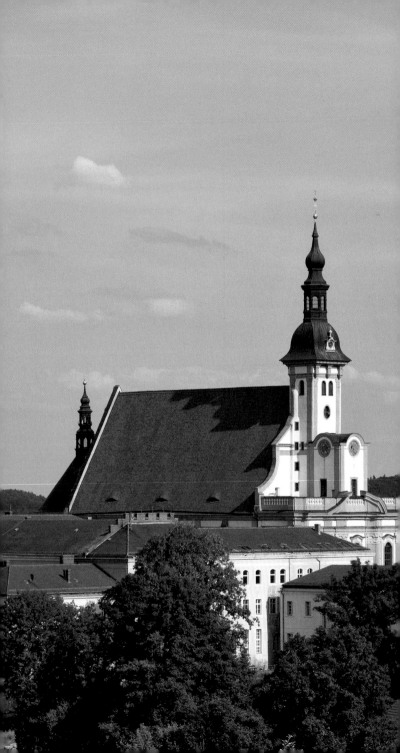

VORWORT

Das Kloster Zelle, das man [...] liegen sieht, belebt die Gegend so sehr und gibt ihr für mich, der ich an so etwas nicht gewöhnt bin, so ein fremdes Ansehen, was mir in seiner Stimmung sehr angenehm war.« Diese Zeilen schreibt Karl Graf von Finckenstein am 10. Juli 1796 an Rahel Levin. Egal von wo man sich Neuzelle nähert, ob von Osten durch die Oderniederung wie Finckenstein, oder aus Norden, aus Süden oder Westen, der erste Blick auf das Kloster hinterlässt für diese Landschaft Brandenburgs einen unerwarteten Eindruck. Einen solchen Ort erwartet man hier nicht.

Dennoch ist das Kloster Neuzelle von Anbeginn bis Heute ein Ort, der in vielfacher Weise auf die Region ausstrahlt. Glaube, Bildung, Kultur und Handel waren und sind die Pfunde, mit denen hier gewuchert wurde und wird. Wer nach Neuzelle kommt, nimmt immer etwas von diesen vier Aspekten des Lebens mit sich. Dabei leben wir heute von dem, was seit Generationen lebendig bewahrt und gepflegt wird. Sie haben sich diesen Ort im Glauben, mit Bildung, durch Kultur und Handel immer wieder neu angeeignet. Das ist eine Aufgabe, der sich auch unsere Zeit nicht entziehen kann. Vielmehr, dies kann uns zur Nachdenklichkeit über uns selbst führen.

Auf dem Klosterportal findet sich ein Relief zum Osterbericht aus dem 24. Kapitel des Lukasevangeliums: Der Auferstandene Jesus ist mit zwei Jüngern, die ihn noch nicht wieder erkannt haben, unterwegs nach Emmaus. Das ist eine Weggeschichte. Erst als sie wieder zuhause angekommen sind, entdecken sie, was ihnen Gutes widerfahren ist. Am Hochaltar der Stiftskirche begegnen wir ihnen dabei, wie sie Christus beim Brotbrechen erkennen. So kann es auch jedem Besucher und Gast im Kloster Neuzelle gehen. Wir wünschen dazu Gottes Segen und unvergessliche Eindrücke und Erfahrungen.

Pfr. Ansgar Florian, Katholische Pfarrgemeinde Neuzelle
Pfr. Uwe Weise, Evangelische Kirchengemeinde Neuzelle

Walter Ederer

EINLEITUNG

Wer heute das Kloster Neuzelle besucht, wird überrascht sein. Die im barocken Stil angelegte, zum Kloster hinführende Allee, die Eingangsgebäude und die weithin sichtbare barocke Fassade der katholischen Pfarrkirche dominieren heute die westliche Ansicht der Klosteranlage. Nähert man sich der Klosteranlage von Osten, wird der Blick von zwei barocken Kirchenbauten gefangen genommen, die aus den im 16. Jahrhundert trockengelegten Neuzeller Wiesenauen aufsteigen. Ein erstaunlicher Anblick im Land der Backsteingotik und Feldsteinkirchen, in dem man in der Tradition preußischer Denkmalpflege eher eine karge Westfassade nach dem Vorbild des Klosters Chorin als idealtypische Klosterarchitektur erwartet hätte.

»Barockwunder Brandenburgs« nennt man die 1268 vom meißnischen Markgrafen Heinrich dem Erlauchten gegründete und im Stil des Barock überarbeitete Klosteranlage in Neuzelle deshalb immer wieder. Aber ein Wunder ist das nördlichste Zeugnis süddeutschen und böhmischen Barocks in Europa keineswegs und mit der alten Mark Brandenburg hat dieses vermeintliche Wunder schon gar nichts zu tun.

Vielmehr war es die Zugehörigkeit zur Niederlausitz und damit zu Böhmen (1370–1635) und Sachsen (1635–1815), die eine Auflösung des Klosters im Zuge der Reformation verhinderte und vor allem Mönche aus Böhmen nach Neuzelle brachte. Mit ihnen kamen auch Künstler wie der Freskenmaler Giovanni Vanetti aus Italien, Mitglieder der Wessobrunner Künstlerfamilie Hennevogel oder der schlesische Maler Georg Wilhelm Neunhertz, die im 17. und 18. Jahrhundert in den Kirchen eine beeindruckende barocke Bilder- und Geschichtenwelt erschufen. Erst 1815 durch die Beschlüsse des Wiener Kongresses war die Niederlausitz an das Königreich Preußen übergegangen. 1817 erfolgte die Aufhebung des Klosters Neuzelle und die Übergabe

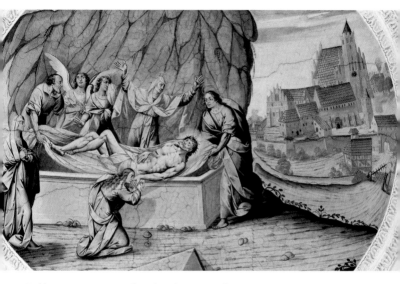

Grablegung Jesu mit Darstellung des Klosters Neuzelle im Hintergrund, Deckenfresko von 1655 der Klosterkirche St. Marien

des ehemals klösterlichen Besitzes durch Preußen und das Stift Neuzelle, das als preußische Forst- und Domänenverwaltung bis 1955 fortbestand.

Dabei ist das Kloster Neuzelle zunächst im Stil der Gotik erbaut und erneuert worden, bis ab 1650 der barocke Umbau erfolgte. Die anderen brandenburgischen Zisterzienserklöster waren zu dieser Zeit bereits aufgelöst, die Klöster Chorin und Lehnin etwa wurden 1542 säkularisiert, das Kloster Zinna 1553. Das Deckenfresko mit der Auferstehungsszene im Mittelschiff der Stiftskirche St. Marien zeigt die Klosteranlage, wie sie sich vermutlich um 1650 vor der barocken Umgestaltung präsentiert hatte. Es ist die einzige bisher bekannte Darstellung der gotischen Klosteranlage in Neuzelle und liefert wichtige Hinweise für Bauforschung und Archäologie.

Der Kreuzgang im Klausurgebäude eröffnet bis heute einen beeindruckenden Einblick in die gotische Architektur des Klos-

Ansicht des Klosters Neuzelle von Osten, aus: C. A. Bohrdt/C. L. Grundt,
Neuzeller Atlas und Beschreibung des Stiftsgebietes, 1758–63

ters. Wenngleich der Kreuzgang von barocken Umgestaltungen
nicht verschont blieb, sind die repräsentativen Kreuzrippen-
anlagen, Bauplastik und Konsolenschmuck sowie die erst kürz-
lich freigelegten, spätmittelalterlichen Ausmalungen ein Hinweis
auf die Bedeutung des Klosters Neuzelle im Mittelalter und Spät-
mittelalter.

Die Bezugspunkte der Architektur-, Kunst- und Wirkungs-
geschichte des Klosters Neuzelle befinden sich heute im sächsi-
schen und böhmischen Raum. Wer Neuzelle verstehen will, der
muss auf Reisen gehen. Etwa zu den zisterziensischen Frauen-
klöstern nach Marienstern oder Marienthal in Sachsen, zu den
schlesischen Zisterzienserabteien nach Grüssau oder Leubus
oder in das Kloster Ossegg im Erzgebirge.

Aber erst ein Besuch in Prag, dem Studienort der meisten
Neuzeller Äbte und Mönche, ermöglicht eine Ortsbestimmung
der intellektuellen und geistigen Welten, die zur barocken
Überarbeitung der Neuzeller Klosteranlage führten. Die seit dem
Auftreten von Johannes Hus zu Beginn des 15. Jahrhunderts
bestehenden Glaubenskämpfe hatten Prag nach dem triden-
tinischen Konzil (1545–63) zu einem »Schaufenster der Gegen-
reformation« werden lassen. Viele der in Prager Kirchen um-
gesetzten Architekturprinzipien und Themen finden sich in
Bildprogrammen und in der Ikonographie in Neuzelle wieder.

Dem Prager Generalvikar Johannes von Pomuk (Nepomuk) ist in der Neuzeller Stiftskirche ein Altar gewidmet. Das Prager Jesukindlein aus der Kirche Santa Maria de Victoria gilt als Vorbild für den Kindheit-Jesu-Altar in der Neuzeller Stiftskirche. Georg Wilhelm Neunhertz hat im Prager Kloster Strahov einen großen Bilderzyklus hinterlassen und der gegenreformatorische Imperativ in den Deckengemälden der Bibliothekssäle und des Sommerrefektoriums dieses Klosters ist bis nach Neuzelle herüber geweht.

Aber nicht nur architektur- und kunstgeschichtlich gehört das Kloster Neuzelle zu den interessantesten Beispielen zisterziensischer Kunst und Baukunst in Deutschland. Auch von seiner Wirkungsgeschichte her ist das Kloster Neuzelle bis heute ein wirtschaftliches, kulturelles und geistig-religiöses Zentrum in der ostbrandenburgischen Oderregion. Die bis in die Reformationszeit zurückreichende Bildungstradition des Klosters wird bis heute fortgesetzt.

Hat das Kloster Neuzelle über die Reformationszeit und den Dreißigjährigen Krieg hinweg dazu beigetragen, dass sich katholisches Leben im protestantischen Umfeld des Klosters weiter entwickeln konnte, so sicherte die Zuweisung der beiden Klosterkirchen im Auflösungsbeschluss von 1817 an die katholische bzw. evangelische Kirchengemeinde ihre Nutzung als Pfarrkirchen.

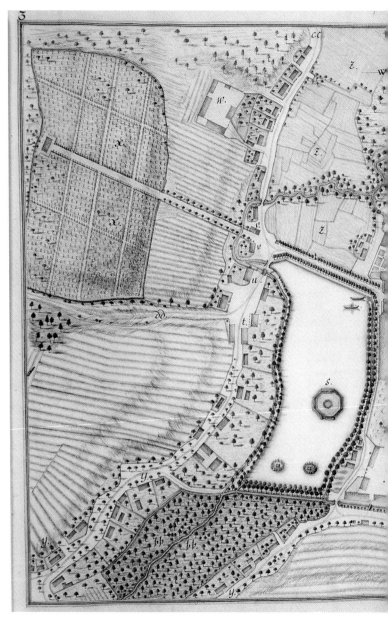

Grundriss des Klosters Neuzelle, aus: C. A. Bohrdt/C. L. Grundt,
Neuzeller Atlas und Beschreibung des Stiftsgebietes, 1758–63

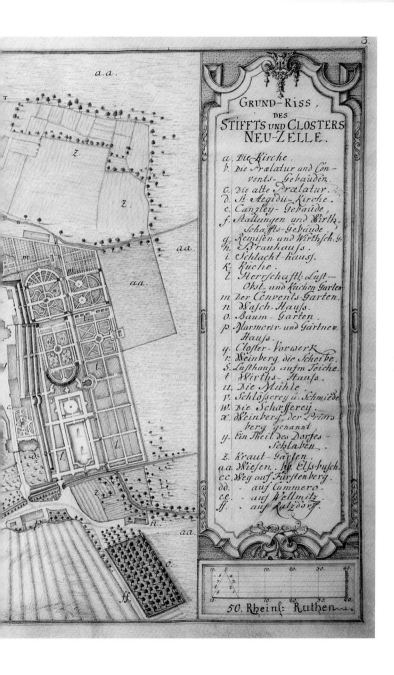

DIE ZISTERZIENSER *

Am Anfang des abendländischen Mönchtums stand Benedikt von Nursia. Er gründete 529 das Kloster Monte Cassino in Italien. Von hier aus verbreitete sich die Ordensregel des hl. Benedikt über das Abendland. Ortsbeständigkeit in einem bestimmten Kloster, Armut, Keuschheit, Gehorsam gegenüber den Oberen, Einhaltung der festgesetzten Gebetszeiten und Arbeit wissenschaftlicher oder handwerklich-landwirtschaftlicher Art waren ihre Hauptmerkmale. Die Benediktsregel herrschte uneingeschränkt bis ins 13. Jahrhundert im Mönchtum des Abendlandes.

Der Wunsch, die Regel des Mönchsvaters Benedikt strenger zu befolgen, leitete auch den benediktinischen Mönch Robert von Molesme und seine Anhänger in Burgund, die 1098 aus einem zu bequem empfundenen Kloster in die unwirtliche Einöde von Cîteaux zogen, um eine neue Niederlassung zu gründen. Daraus entwickelte sich der Zisterzienserorden. Nach schwerem Ringen um geistliche und wirtschaftliche Selbstständigkeit für das selbst gewählte harte Leben hatte die Reformbewegung 1112 das Glück, einen 22-jährigen Adeligen begeistern zu können, der schon 1115 Abt der Tochtergründung Clairvaux wurde: Bernhard von Clairvaux. Er verbreitete bis zu seinem Tode 1153 zisterziensische Spiritualität in Europa und ließ das 12. Jahrhundert zu einem Jahrhundert der Zisterzienser werden.

Die Reform der Regel Benedikts bedeutete ihre kompromisslose Anwendung. Das zisterziensische Mönchsleben wurde anfangs von äußerster Einfachheit und härtester Askese, verbunden mit strengster Gottesdienstordnung und intensiver körperlicher Arbeit, bestimmt. Die neue Gemeinschaft zog sich auf das Land zurück, um unangefochten von der Nähe menschlicher Siedlungen ein Gott geweihtes Leben ganz für sich zu führen. Den Rahmen bildeten einfachste Bauten, deren Schmuck ihre handwerklich solide Ausführung war. Die turmlosen Kirchen besaßen nur die nötigste Ausstattung, keine Wand- und Glas-

* Dieser Text basiert auf dem gleichnamigen Kapitel in der DKV-Edition
»Kloster Eberbach« von W. Einsingbach und W. Riedel, Berlin/München 2009.

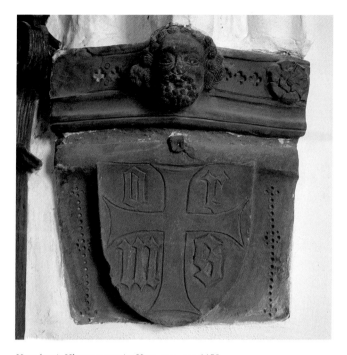

Konsole mit Klosterwappen im Kreuzgang, um 1450

malereien, keine Heiligenbilder, keine bunten Mosaikfußböden; nur ein Kruzifix und ein Bild der Muttergottes waren gestattet. Erst nach dem Konzil von Trient (1545–63) sollten sich die Regeln für die Ausstattung der Kirchen ändern.

In asketischer Lebensweise erfüllten die Mönche die Regel des hl. Benedikt: *Ora et labora* – Bete und arbeite. Der Tag begann bald nach Mitternacht und endete am frühen Abend. Die gemeinsamen geistlichen Übungen, die Offizien und Stundengebete schufen einen gleich bleibenden Lebensrhythmus. Die Zeiten dazwischen dienten privaten geistlichen Übungen und der Arbeit. Außerhalb des Chordienstes war das Sprechen verboten.

Noch zu Lebzeiten Bernhards stieg die Zahl der Zisterzienserklöster auf rund 350 mit Tausenden von Mönchen in ganz Europa an. Im Gegensatz zum bisherigen Mönchtum waren diese

Nomina Abbatum, handschriftliche Aufzeichnungen zur Klostergeschichte und gedruckte Biografien der Neuzeller Äbte bis 1695 (1626–1695)

Klöster straff organisiert, die Spitze bildete der Generalabt. Ein ausgeklügeltes System gegenseitiger Visitationen und die anfänglich jährliche, später in größeren Abständen stattfindende Zusammenkunft aller Äbte zum Generalkapitel sicherte ein Höchstmaß an gleichmäßiger Beachtung der Regel und der Satzungen. Neben dem Mutterkloster Cîteaux genossen die vier ältesten burgundischen Tochterklöster La Ferté (1113), Pontigny (1114), Clairvaux (1115) und Morimond (1115) die höchste Autorität, vor allem für die lange Reihe der Gründungen, die von ihnen direkt oder indirekt ausgingen, die sogenannten *Filiationen*. In das 1268 gestiftete Kloster Neuzelle kamen die Mönche von Morimond über Kamp am Niederrhein (1123), Walkenried am Südharz (1127), Pforta bei Naumburg (1132) und Altzella bei Nossen (1162). Neuzelle hat keine Tochterklöster mehr gegründet. Am Ende des 13. Jahrhunderts war die große europäische Epoche der Klostergründungen weitgehend vorbei. Studienkollegs und Universitäten, Handel, Handwerk und Verkehr boten neue Bildungsmöglichkeiten und Arbeitsfelder.

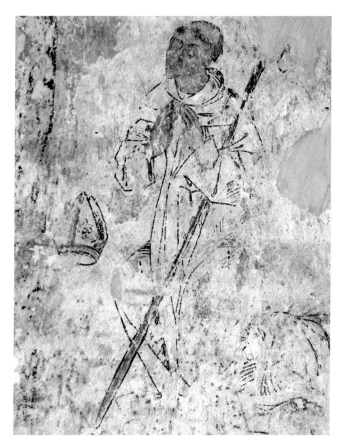

Mönchsdarstellung im Kreuzgang, um 1450

Das monastische Leben braucht wie jedes Gemeinwesen eine wirtschaftliche Grundlage. Die Zisterzienser verzichteten auf die bisherigen Formen der Unterhaltssicherung. Sie hatten weder Pfarreien mit Einkünften noch verfügten sie als Grundherren über Ländereien mit Leibeigenen und abgabepflichtigen Bauern. Stattdessen bewirtschafteten sie das von ihnen gerodete oder ihnen geschenkte Land selbst. Die strenge monastische Disziplin des geistlichen Tagesrhythmus ließ den Mönchen

jedoch nicht genügend Zeit, um für die rasch wachsenden Konvente – es gab Klöster mit Hunderten von Angehörigen, wie etwa in Eberbach und Altzella – den Lebensunterhalt zu sichern. Der Orden gliederte sich daher von Anfang an Laienbrüder oder Konversen an, die oft auch als Laienhelfer bezeichnet wurden. Die Laienbrüder bewirtschafteten vom Heimatkloster aus den umliegenden Landbesitz. Ihre Unterbringung geschah vollkommen getrennt von den Mönchen, damit der von der Arbeit bestimmte Tagesrhythmus nicht den Chordienst der Mönche störte. Den abgelegeneren Besitz bewirtschafteten die Zisterzienser in eigenen Wirtschaftshöfen, den *Grangien*, die jedoch für Neuzelle keine Rolle spielten.

Neuzelle gehörte immer zu den kleineren Klöstern des Zisterzienserordens. Die erste urkundliche Angabe zur Stärke des Konvents stammt von 1547, damals lebten 26 Mönche und neun Laienbrüder im Kloster. Auch 1735 in der Zeit wirtschaftlicher Blüte waren es nicht mehr als 32 Mönche, zwei Novizen und vier Laienbrüder.

Am Ende des Mittelalters um 1500 spielten die Laienbrüder nur noch eine geringe Rolle. Der oft gewaltige Güterbesitz musste verpachtet werden, ein Teil wurde selbst weiter bewirtschaftet, jedoch mit bezahlten Arbeitskräften. Auch das monastische Leben im Zisterzienserorden veränderte sich. Lag anfänglich der Schwerpunkt auf der eigenen landwirtschaftlichen Tätigkeit, so traten bereits im späteren 12. Jahrhundert namhafte Theologen dem Orden bei und entwickelten Bildung und Wissenschaft zu einem neuen Arbeitsschwerpunkt. Auch auf den übrigen wissenschaftlichen Gebieten waren die Zisterzienser tätig. Die Verpflichtung der Regel zur Arbeit hatte sich, je nach den örtlichen Gegebenheiten, seit dem 13. Jahrhundert mehr und mehr von der Handarbeit zur geistigen und verwaltenden Tätigkeit verlagert.

Die Zisterzienser erlitten in Deutschland bereits im Reformationszeitalter einen gravierenden Aderlass, erlebten in der Barockzeit nochmals einen kulturellen Aufschwung und wurden auf der Grundlage des Reichsdeputationshauptschlusses von 1803 vielerorts aufgelöst und in staatliches Eigentum überführt. Heute gibt es weltweit 159 Klöster des Zisterzienserordens (ohne Trappisten).

ZUR GESCHICHTE
DES KLOSTERS

Gründung und Besiedlung

Die Geschichte des Klosters Neuzelle begann am 12. Oktober 1268. Der Wettiner Heinrich der Erlauchte (1221–88), Markgraf von Meißen und der Ostmark, bekräftigte mit der Unterzeichnung der Gründungsurkunde seine Absicht, »ein Kloster zu gründen und zu errichten zu Lob und Ehre der glorreichen und unversehrten Jungfrau Maria und in dieses Kloster Mönche des Zisterzienserordens zu berufen.« Das Kloster sollte gemäß der nur abschriftlich überlieferten Gründungsurkunde den Namen Neuzelle tragen. Dem Kloster wurden als wirtschaftliche Grundlage alle Besitzungen übertragen, die in der Entfernung einer Meile um die Siedlung lagen.

Äußerer Anlass für die Klostergründung war das Ableben von Heinrichs zweiter Gattin Agnes, der Tochter des böhmischen Königs Wenzel I. Aber es dürfte auch wirtschaftliche und ordnungspolitische Gründe gegeben haben, in der slawisch besiedelten Gegend ein Kloster zu gründen. Sie galt auch der Besitzsicherung sowie der wirtschaftlichen Nutzung neuer Territorien des Landesherrn, hielt man doch klösterliche Besitztümer als weniger angreifbar.

Das Haus- und Begräbniskloster der Stifterfamilie Marienzelle bei Nossen wurde beauftragt, die Klostergründung vorzunehmen. Erst nach der Neuzeller Gründung hat sich für das Mutterkloster die Bezeichnung Altzelle oder Altzella eingebürgert.

Der erste Standort des Klosters Neuzelle bei einem Ort namens Starzedel ist heute nicht mehr lokalisierbar. Da sich die ersten Klosterbauten auf einer Anhöhe befunden haben sollen, wird der Standort vermutlich auf der südlich der heutigen Klosteranlage befindlichen Hügelkette anlegt worden sein. Die im heutigen Fasanenwald gelegene slawische Wenzelsburg ist als Standort allerdings kaum wahrscheinlich.

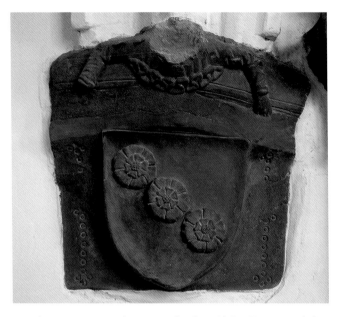

Konsole im Kreuzgang mit dem Wappen des Abtes Nikolaus II. von Bomsdorf (ca. 1431–1469), um 1450

Die ersten Baumaßnahmen am Standort des heutigen Klosters dürften ab 1300 erfolgt sein. Vermutlich wurde bereits 1309 eine Kirche geweiht, da von den Bischöfen von Meißen und Breslau den Gläubigen in der Neuzeller Kirche ein Ablass gewährt wurde. Für 1330 wird die Weihe einiger Altäre angezeigt, damit war die erste Bauphase des Klosters Neuzelle erst einmal abgeschlossen.

Um 1380 nach der Beendigung eines kurzen Interregnums der Markgrafen von Brandenburg (1303–70) setzte die Bautätigkeit wieder ein. Die Kirche wurde vergrößert, der Kreuzgang mit den Klausurräumen wurde angelegt sowie weitere Klostergebäude entstanden. Bis 1815 sollte die Niederlausitz und damit auch das Kloster Neuzelle zu Böhmen und später zu Sachsen gehören. In der weiteren Umgebung von Neuzelle gehören heute noch die Klöster Marienstern, Marienthal, Paradies (Polen) und Osseg (Tschechien) zu der Gemeinschaft der Zisterzienser.

Hussitenkriege und Wiederaufbau

Heute bratet ihr eine Gans, aber aus der Asche wird ein Schwan entstehen«, soll der böhmische Magister, Priester und Theologe, Kirchen- und Papstkritiker Johannes Hus kurz vor seiner Hinrichtung am 6. Juli 1415 auf dem Konzil von Konstanz gesagt haben. *Hus* heißt auf Tschechisch *Gans*, den Schwan hat man mehr als 100 Jahre später immer wieder Martin Luther als Symbol beigegeben – z.B. als Dachreiter auf Kirchen.

Die gescheiterte Reformation des Johannes Hus hatte jedoch auch für das Kloster Neuzelle weitreichende Folgen. In den bis 1434 andauernden Religionskriegen wurden viele Kirchen und Klöster, aber auch Ortschaften und Städte gebrandschatzt und zerstört. Auch die Zisterzienser, unter ihnen der Neuzeller Abt Petrus I. (1409–29), hatten sich gegen die Ideen von Johannes Hus ausgesprochen. Das Kloster Neuzelle war deshalb kein zufälliges Ziel für die aus Böhmen in kriegerischer Absicht ausschwärmenden Hussiten.

War das Kloster bereits zu Beginn des 15. Jahrhunderts durch den Rückkauf der Stadt Fürstenberg in wirtschaftliche Schieflage geraten, wird der Überfall der Hussiten auf das Kloster Neuzelle am 10. September 1429 zur Katastrophe für die Klosteranlage und für den Konvent. Die Hussiten »kehreten das Kloster umb, hangeten die Mönche zum laden heraus, heiben ihnen handt und füsse ab, und was sie nur erdenken kunnten, thäten sie ihnen vor schmach und schande an«, ist in einer Gubener Handschrift aus dem 17. Jahrhundert zu lesen (Theissing). Abt Petrus I. und rund 20 Mönche des Konvents wurden umgebracht. Zwei Jahre später kamen die Hussiten noch einmal nach Neuzelle, der Neuzeller Konvent flüchtete in das Kartäuserkloster in Frankfurt (Oder) und kam erst einige Jahre später wieder in sein Kloster zurück.

Den Hussiten fielen 1429 große Teile der Klosterausstattung zum Opfer, darunter auch Bibliothek und Archiv. Auch die Klostergebäude wurden stark in Mitleidenschaft gezogen. Der Legende nach soll die Klosterkirche durch einen Laienbruder, der sich im Dachboden versteckt gehalten hatte, vor den Flammen gerettet worden sein.

Einige Mitglieder des Neuzeller Konvents haben den Kloster-
sturm von 1429 jedoch überlebt. Zu ihnen zählte vermutlich
der zwischen 1430 und 1432 zum Abt gewählte Nikolaus II. von
Bomsdorf, der bis 1469 residierte und als »Restaurator des ver-
wüsteten Klosters« gilt. Durch Veräußerungen von Land- und
Grundbesitz schuf er die ökonomische Basis für den Wieder-
aufbau des Klosters und der Klosterwirtschaft.

Bis 1450 waren Kreuzgang und Klausur weitgehend wieder-
hergestellt. Zum Abschluss der Wiederherstellung des Klosters
erhielten Refektorium und Kalefaktorium um 1520 eine neue
repräsentative Einwölbung.

Dreißigjähriger Krieg

Noch einmal war das Kloster Neuzelle im Dreißigjähri-
gen Krieg (1618–48) großen Zerstörungen ausge-
setzt, die Mönche und ihr Abt wurden ermordet und
vertrieben. Nach dem Kriegseintritt Schwedens im Jahre 1630
zogen immer wieder schwedische Truppen durch die Nieder-
lausitz und nutzten dabei auch das Kloster Neuzelle als Quartier
und Verpflegungsstandort. Zum ersten Überfall kam es am
3. April 1631, der Abt und der gesamte Konvent flüchteten aus
dem Kloster. Es ist heute nicht mehr nachvollziehbar, wann in
den Kriegsjahren überhaupt noch ein Konvent in Neuzelle be-
standen hat. Ab 1645 trat eine Verbesserung der Lage ein. Der
1641 zum Abt gewählte Bernard von Schrattenbach (1641–60)
kehrte 1646 nach vielen Jahren im Exil nach Neuzelle zurück.

Auch das Stiftsland war verwüstet und die Bevölkerungszahl
auf ein Fünftel geschrumpft. Der Grundbesitz war durch Kontri-
butionsforderungen der Landesherrn stark belastet und teil-
weise verpfändet. Dennoch gelang es Bernhard von Schratten-
bach nicht nur, die Klosteranlage und die Klosterwirtschaft wie-
der aufzubauen, sondern auch die Barockisierung der Anlage
sowie ihre wirtschaftliche Blüte in der Barockzeit einzuleiten.

Begünstigt wurde diese Entwicklung durch den Sonder-
frieden zwischen Kursachsen und Kaiser Ferdinand II. am

Mönchsportal, ehemaliger Zugang vom Kreuzgang in die Klosterkirche St. Marien,
um 1380 (verschlossen um 1710)

30. Mai 1635. In dem als Traditionsrezess bezeichneten Anhang zum Prager Friedensschluss wurde die Übergabe der Ober- und Niederlausitz an den sächsischen Kurfürsten Johann Georg I. geregelt. Das Haus Habsburg sicherte sich die Schirmherrschaft über die Klöster Neuzelle, Marienstern, Marienthal, Lauban sowie über das Domstift in Bautzen. Für das Kloster Neuzelle trat damit bis 1815 eine gewisse Bestandsgarantie in Kraft. In den barocken Fresken in beiden Kirchen wird dieses Schutzverhältnis mehrfach zitiert.

Reformation und Blütezeit im 18. Jahrhundert

Als Martin Luther am 31. Oktober 1517 seine 95 Thesen veröffentlichte, wollte er damit eine Reform der Kirche, aber nicht ihre Spaltung erreichen. Dennoch wandten sich zunehmend einige Landesherren dem neuen Glauben zu. Auch das Kloster Neuzelle und seine Umgebung blieben davon nicht verschont, obwohl die böhmischen Landesherren katholisch geblieben waren. Um 1550 waren fast alle Gemeinden im Klostergebiet protestantisch geworden, nur noch sechs Familien sollen sich zum katholischen Glauben bekannt haben.

Auf dem Konzil von Trient (1545 – 63) versuchte die Katholische Kirche, Antworten auf die Reformation und die damit verbundene Kirchenspaltung zu finden. Zwar ist es dem Konzil nicht gelungen, die Einheit der christlichen Kirche nach der Reformation wiederherzustellen. Im Ergebnis leiteten die Beschlüsse des tridentinischen Konzils jedoch eine äußerst kreative und produktive Phase in der geistigen und künstlerischen Entwicklung in Europa ein, die oft als Gegenreformation bezeichnet wird. Im Bereich der Architektur und Kunst setzte man dem protestantischen Pragmatismus einen neuen Sensualismus gegenüber, der vor allem dazu dienen sollte, christliche Lehre und biblische Geschichte zu visualisieren und auch einem Laienpublikum vorzuführen. Die erste Barockkirche Il Gesù wurde als Mutterkirche des Jesuitenordens von 1568 – 84 in Rom gebaut

Abt Martinus Graff (1727–41), mit Grundriss der Pfarrkirche zum Heiligen Kreuz, Gemälde um 1750

und erhielt als erster Kirchenbau ein konsequentes barockes Bildprogramm.

Diese Botschaft war auch in Neuzelle angekommen. Bereits wenige Jahre nach dem Ende des Dreißigjährigen Krieges erhielt die bis dahin gotische Klosterkirche unter Abt Bernhard von Schrattenbach (1641–60) eine barocke Neugestaltung. Drei Äbte sollten im 18. Jahrhundert das Kloster Neuzelle zu künstlerischer, wirtschaftlicher und geistiger Blüte führen: Abt Conrad Proche

(1703–27) ließ die Klausur erweitern, eine neue Sakristei sowie das Kanzleigebäude errichten. Auf Abt Martinus Graff (1727–41) gehen der Neubau der Kreuzkirche, die Erweiterung und barocke Umgestaltung der Stiftskirche sowie weiterer Klostergebäude zurück. Abt Gabriel Dubau (1742–75) vollendete die Umgestaltung und ließ einen barocken Klostergarten anlegen.

Die wirtschaftliche Grundlage für die barocke Umgestaltung der Klosteranlage war der kontinuierliche Rückerwerb der alten Klostergüter, die entweder verpfändet oder veräußert worden waren. Dadurch war es möglich, einen weitgehend einheitlichen Wirtschaftsraum zu schaffen.

Besondere Aufmerksamkeit schenkte man im 18. Jahrhundert auch der Bildung und Ausbildung. Abt Martinus Graff ließ ein Gymnasium einrichten, das später auch ein Internat erhielt, und unter Abt Gabriel Dubau wurde die Bibliothek erweitert. Der Konvent des Klosters wuchs auf 30 bis 40 Mönche an.

Aufhebung des Klosters 1817

Der am 25. Februar 1803 vom Reichstag verabschiedete Reichsdeputationshauptschluss hatte den weltlichen Fürsten als Entschädigung für die nach den Revolutionskriegen abzutretenden linksrheinischen Gebiete die Möglichkeit gegeben, kirchlichen Besitz zu säkularisieren und kleinere Fürstentümer zu mediatisieren. Die Klöster in der sächsischen Lausitz blieben zunächst bestehen. Das sollte sich ändern, als der am 18. Mai 1815 zwischen Preußen und dem in den Befreiungskriegen frankreichtreuen Sachsen geschlossene Staatsvertrag die Übergabe der Niederlausitz an Preußen bestimmte. Am 21. Dezember 1816 bemächtigte sich eine Regierungskommission unter militärischem Schutz aller Wertpapiere und Barmittel des Klosters.

Die Aufhebungsurkunde wurde am 25. Februar 1817 ausgestellt. In ihr ist verfügt, dass das Vermögen des Klosters »insgesamt zu kirchlichen, wohlthätigen und der öffentlichen Erziehung gewidmeten Zwecken verwendet werden« soll. Dem Abt,

Christussäule, 1736

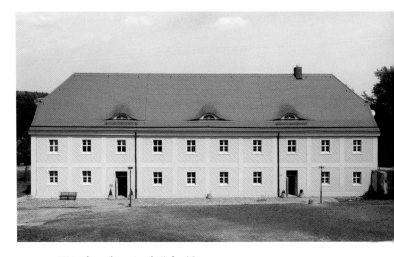

Waisenhaus, heute in schulischer Nutzung

den Mitgliedern des Konvents sowie den anderen Kloster-
angestellten wurden Renten und Abfindungen zugesagt.
Am 26. Februar 1817 wurde die Aufhebung des Klosters durch
eine Regierungskommission vollzogen.

Das Stift Neuzelle (1817–1955)

Mit der Auflösung des Klosters Neuzelle übernahm die
Generaladministration der preußischen Regierung in
Frankfurt (Oder) die Verwaltung der Klosteranlage
sowie des klösterlichen Grundvermögens als Vermögen des
preußischen Staates. Das Stift Neuzelle wurde als staatlich-preu-
ßische Forst- und Domänenverwaltung gegründet. Die Etats ent-
hielten auch Aufwendungen für eine katholische und evangeli-
sche Rate zur Finanzierung der Kirchengemeinden, einen Bau-
fond für die Unterhaltung der Stiftsgebäude sowie gesonderte
Kapitalien-, Domänen-, Substanz- und Forstfonds.

Nachdem zunehmend Mieten und Pachten zu den Einnahmen des Stiftes zählten, wurde die Verwaltung durch die Generaladministration 1841 durch ein örtliches Rentamt mit einer eigenen Personalausstattung abgelöst. Im gleichen Jahr wurden die Oberförstereien Neuzelle und Siehdichum gegründet. Das Grundvermögen hatte 1853 nach einigen größeren Veräußerungen einen Umfang von rund 46.000 ha. 1945 konnte das Stift Neuzelle noch über ein Grundvermögen von rund 16.000 ha verfügen (Hasler).

1955 entzog man dem Stift Neuzelle im Rahmen einer Verwaltungsänderung des ehemaligen Wirtschaftsgebietes Neuzelle sein Grundvermögen, das anderen Rechtsträgern wie dem Volksgut Wellmitz, der staatlichen Forstverwaltung, der staatlichen Binnenfischerei oder kommunalen Einrichtungen übertragen wurde. Das nach wie vor in Neuzelle bestehende Rentamt hatte seinen Wirkungskreis verloren und löste sich selbst auf. 138 Jahre hatte das preußische Stift Neuzelle das ehemalige Klostervermögen verwaltet.

Das Evangelische Lehrerbildungsseminar (1818–1922)

Die Schul- und Bildungstraditionen des Klosters Neuzelle, die sich bis ins 17. Jahrhundert zurückverfolgen lassen, fanden 1817 nach der Klosteraufhebung zunächst durch die Einrichtung eines Evangelischen Lehrerseminars ihre Fortsetzung. Am 4. Januar 1818 wurde das Lehrerbildungsseminar mit 46 Seminaristen eröffnet. Aus der zunächst zweijährigen Ausbildung wurde 1825 ein dreijähriger Ausbildungsgang. Der Abschluss qualifizierte zum Volksschullehrer. Im ehemaligen Schlachthaus des Klosters wurde ein Waisenhaus eingerichtet, das von der Schule verwaltet und betreut wurde.

Ein Großbrand in der Nacht vom 2. auf den 3. September 1892 zerstörte große Teile des Klausurgebäudes, der Kreuzgang, Refektorium und Kalefaktorium sowie die Stiftskirche blieben jedoch weitgehend unversehrt. Bis 1896 war das Klausurgebäude mit einem neuen zweiten Obergeschoss sowie einem abge-

flachten Dach als Schulgebäude des Evangelischen Lehrerseminars wieder aufgebaut.

Die Hundertjahrfeier des Lehrerseminars wurde 1920 nach dem Ende des Ersten Weltkrieges nachgeholt. Bis dahin waren 4.500 Lehrer im Seminar ausgebildet worden. Im angeschlossenen Waisenhaus sind bis zu diesem Zeitpunkt 428 Jungen und 199 Mädchen erzogen worden. 1922 wurde das Evangelische Lehrerseminar nach 104-jähriger Tätigkeit aufgelöst.

Nationalpolitische Erziehungsanstalt (1934 – 45)

Die seit 1922 bestehende Aufbauschule in Neuzelle wurde 1934 aufgelöst. In die freigewordenen Räumlichkeiten im Klausurgebäude und Waisenhaus zogen zunächst die fünf oberen Klassen der Nationalpolitischen Erziehungsanstalt (NPEA) in Potsdam. Bis 1938 war Neuzelle eine Außenstelle der NPEA in Potsdam und erlangte dann die Selbstständigkeit. Die ersten drei NPEAs waren 1933 entstanden, davon eine in Potsdam. Bis zum Kriegsende gab es in Deutschland 41 Schulen, die der Ausbildung des nationalsozialistischen Führungs- und Offiziersnachwuchs dienten. Die Schulen waren direkt dem Reichserziehungsminister unterstellt, sie wurden jeweils von einem Mitglied der SS geleitet.

Die Schule war nach militärischen Strukturen organisiert. Die als Jungmannen bezeichneten Schüler waren in Züge eingeteilt. Es wurde eine einheitliche Uniform getragen. Zu den normalen Schulfächern kam eine paramilitärische und ideologische Ausbildung.

Anfang Februar 1945 erreichte die sowjetische Front die Oder auf der Höhe von Neuzelle. Bereits am 1. Februar 1945 hatten die Schüler der NPEA Neuzelle den Befehl erhalten, sich unverzüglich nach Potsdam in Sicherheit zu bringen. Mitte Februar dürfte der Abzug aller Schüler und Lehrer wohl vollzogen gewesen sein. Auch die Einwohner Neuzelles waren aufgefordert worden, den Ort zu verlassen. Am 24. April 1945 wurde Neuzelle kampflos von der sowjetischen Armee eingenommen.

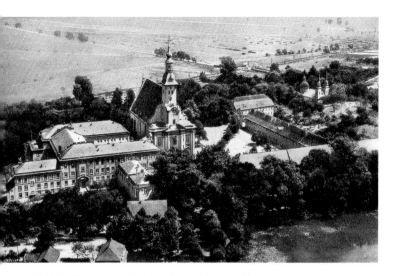

Luftbild des Klosters Neuzelle, historische Postkarte um 1935

Institut für Lehrerbildung (1951–85)

Unmittelbar nach dem Ende des Zweiten Weltkrieges wurde im Klausurgebäude zunächst ein Russisches Feldlazarett, danach eine Fachschule zur Ausbildung von Kindergärtnerinnen eingerichtet. Das Waisenhaus wurde zunächst als Kindererholungsheim genutzt.

Am 1. September 1951 wurde das Institut für Lehrerbildung in Neuzelle eröffnet. Ausgebildet wurden in Neuzelle Unterstufenlehrer und Heimerzieher, Russischlehrer sowie ab 1971 auch Horterzieher. Die Ausbildungsgänge waren entsprechend der schulischen Vorbildung auf drei bzw. vier Jahre angelegt. Rund 400 Studenten konnten in jedem Studienjahr in Neuzelle unterrichtet werden, im Internat im Dachgeschoss des Klausurgebäudes sowie im Waisenhaus konnten insgesamt 300 Studenten wohnen.

Neben dem Unterricht und den klassischen Schulfächern erhielten die Studenten auch eine FdJ-Ausbildung sowie Unter-

richt in ideologisch ausgerichteten Fächern (Marxismus-Leninismus). Praktische Ausbildung erfolgte an den umliegenden Erziehungs- und Bildungseinrichtungen. Zum Schuljahresbeginn 1985/86 wurde das Institut für Lehrerbildung nach Frankfurt (Oder) verlegt und der dortigen Ausbildungsstätte angegliedert. Rund 4.000 Studenten haben das Institut für Lehrerbildung in den 34 Jahren seines Bestehens besucht.

Das Priesterseminar Bernhardinum (1948–93)

Nach dem Ende des Zweiten Weltkrieges gab es auf dem Gebiet der späteren DDR keine Ausbildungsstätte für den Priesternachwuchs, weder eine katholische Fakultät an einer Universität, noch eine kirchliche Hochschule oder ein Priesterseminar. Der katholische Priesternachwuchs wurde zunächst noch an westdeutschen Universitäten ausgebildet. 1952 wurde dann in Erfurt ein Philosophisch-theologisches Studium an der Universität eingerichtet.

Die Priesterausbildung sieht nach dem Hochschulstudium den Besuch eines Pastoralseminars vor, das auf die berufliche Praxis in Gemeindearbeit und Seelsorge vorbereitet und mit dem Empfang der Priesterweihe abschließt. Das am 2. Mai 1948 eröffnete Priesterseminar im Kanzleigebäude des Klosters Neuzelle bot diese Ausbildung zunächst dem Priesternachwuchs in der Lausitz, später auch für andere Regionen in der DDR an. Das Seminar erhielt im Andenken an den Gründer des Zisterzienserordens den Beinamen Bernhardinum.

Für die Nutzung als Priesterseminar wurden die Räumlichkeiten im Kanzleigebäude ausgebaut und erweitert. Bis zur Verlegung des Priesterseminars nach Erfurt 1993 bekamen in Neuzelle 864 Studenten ihre Priesterweihe. 15 Bischöfe sowie die Kardinäle Bengsch, Sterzinski und Meisner gingen aus dem Neuzeller Priesterseminar hervor.

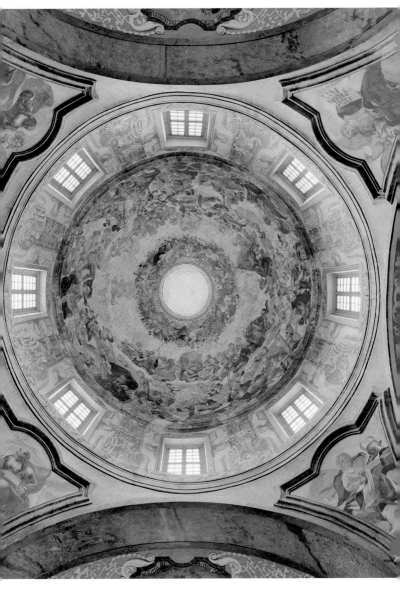

Kirche zum Heiligen Kreuz, Blick in die Kuppel

Die Pfarr- und Kirchengemeinden

Die katholische Pfarrei wurde bereits nach der Reformation durch die Mönche des Klosters Neuzelle gegründet. Nach der Aufhebung des Klosters Neuzelle 1817 wurde die katholische Kirchengemeinde selbstständig und gehörte 1821 zum Dekanat Sagan im Bistum Breslau. Heute ist sie dem Dekanat Cottbus-Neuzelle im Bistum Görlitz zugehörig.

Die Stiftskirche St. Marien ist seit 1817 die Gemeindekirche der katholischen Pfarrgemeinde mit rund 530 Gemeindemitgliedern. Die Stiftskirche ist Wallfahrtskirche des Bistums Görlitz. Jährlich finden eine Bistumswallfahrt am ersten Sonntag im September sowie eine Jugendwallfahrt am Sonntag nach Pfingsten nach Neuzelle statt. Besondere Ereignisse sind das Patronatsfest Mariä Himmelfahrt am 15. August sowie das Kirchweihfest Ende September. Eine lange Tradition hat die Prozession zu Fronleichnam.

Die ehemalige katholische Gemeindekirche zum Heiligen Kreuz wurde nach der Aufhebung des Klosters Neuzelle 1817 der evangelischen Kirchengemeinde als Gemeindekirche zugesprochen. Am 4. Januar 1818 wurden mit einem Gottesdienst in der Kreuzkirche das Evangelische Lehrerseminar im Klausurgebäude gegründet. Daraus entwickelte sich die Evangelische Kirchengemeinde Neuzelle. Bis 1867 war der Direktor des Lehrerseminars auch evangelischer Gemeindepfarrer von Neuzelle. Die Kirchengemeinde mit rund 450 Mitgliedern gehört heute dem Sprengel Görlitz der Evangelischen Kirche Berlin-Brandenburg-schlesische Oberlausitz an.

Am 21. Mai 1935 fand ein Kreiskirchentag der Bekennenden Kirche in Neuzelle statt, der Gemeindekirchenrat unterstellte sich danach dem Bruderrat der Bekennenden Kirche. Am 4. April 1937 predigte Pfarrer Martin Niemöller (1892–1984) in der evangelischen Kirche zum Heiligen Kreuz, der am 1. Juli 1937 verhaftet und 1938 als Gegner des NS-Regimes ins Konzentrationslager Sachsenhausen verbracht wurde.

Die Schulen (seit 1991)

Im Klausurgebäude des Klosters Neuzelle wurde 1991 vom Landkreis Eisenhüttenstadt das Gymnasium Neuzelle gegründet. Bis zum Schuljahr 1995/96 war die Schülerzahl auf über 600 Schülerinnen und Schüler angewachsen. Das Gymnasium zählte zu den fünf Modellschulen im Land Brandenburg, die mit einem deutsch-polnischen Projekt ausgestattet wurden. Wegen des Rückganges der Schülerzahlen auf ein Drittel beschloss der Kreistag des Landkreises Oder-Spree im Jahr 2000 die auslaufende Beschulung und Schließung des Deutsch-Polnischen Gymnasiums Neuzelle zum Schuljahr 2004/05. Insgesamt konnten in der Schule 800 Schüler das Abitur ablegen, darunter 240 polnische Schülerinnen und Schüler.

Zur Sicherung des Schulstandortes im Kloster Neuzelle bemühte sich die Stiftung Stift Neuzelle, eine private Schulgesellschaft zur Fortsetzung der gymnasialen Ausbildung in Neuzelle zu gewinnen. 2003 konnte das Gymnasium im Stift Neuzelle des Leipziger Schulträgers Dr. Rahn & Partner als staatlich anerkannte Ersatzschule mit 30 Schülerinnen und Schülern in zwei Klassen der 7. Jahrgangsstufe eröffnet werden. 2008 konnte die Schule das Internat auf dem Priorsberg mit 43 Plätzen beziehen, der Ausbau weiterer Internatskapazitäten ist in der Klosteranlage geplant. Das Gymnasium im Stift Neuzelle ist als Internationale Schule vom Land Brandenburg anerkannt worden und fühlt sich mit ihren Partnerschulen in Zielona Góra (Grünberg) insbesondere der deutsch-polnischen Zusammenarbeit verpflichtet. 2009 wurde vom Schulträger zusätzlich zum Gymnasium die einzügige Oberschule im Stift Neuzelle gegründet. Beide Schulen werden derzeit von rund 495 Schülerinnen und Schülern besucht (Stand 2012), davon kommen rund 60 Schüler aus Polen oder aus anderen Ländern.

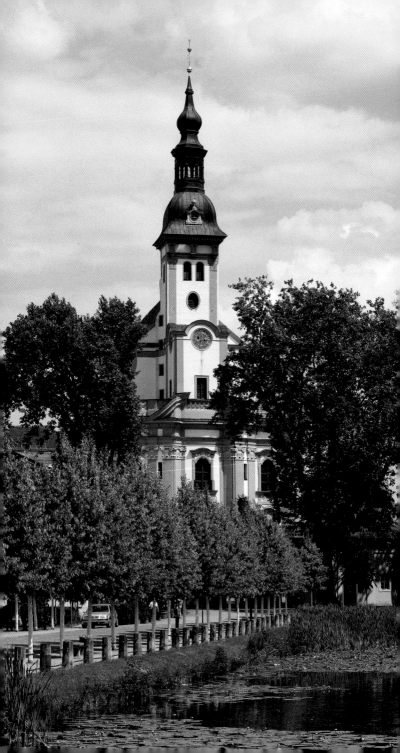

MAUERN UND TORE

Besucher erreichen das Kloster Neuzelle heute meist aus westlicher Richtung über die Allee am Klosterteich. Bereits im 14. Jahrhundert hatten die Mönche den Damm angelegt und das Flüsschen Dorche zum Klosterteich angestaut, der als Fischteich diente. Der Legende nach soll ein rund 19 Meter hoher Berg beim Bau der Kirche und der Klausur eingeebnet worden sein, auf den eine Inschrift im Kirchturm hinweist. Der Abraum soll zur Aufschüttung des Dammes genutzt worden sein. Zwischen 1730 und 1740 wurde der Damm erneuert und im Rahmen der barocken Gestaltung mit einer Kastanienallee ausgestattet. Bei der Sanierung des Dammes 2002 wurde die Allee jedoch mit Linden bepflanzt, um Schäden der Miniermotte an Kastanienbeständen vorzubeugen. Das an die Allee angrenzende Gebäude der Klosterbrauerei wurde um 1905 errichtet und 1933 nochmals erweitert. Das ehemalige Gebäude der Brauerei stand nordwestlich der Klosteranlage und wurde um 1908 abgerissen.

Bei der Neuanlage der Allee im 18. Jahrhundert wollte man mit der »Schiefen Kapelle« an der innerörtlichen Straßenkreuzung sowie mit einer Christussäule an die Mönche erinnern, die bei dem Hussitenüberfall 1429 ums Leben gekommen waren. Die mit dem Wappen von Abt Martinus Graff (1727– 41) und der Jahreszahl 1736 ausgestattete Christussäule stand ursprünglich in der Mitte der Allee, nach der Überlieferung an der Stelle, wo dem damaligen Abt Petrus von den Hussiten ein Nagel durch den Kopf getrieben wurde. Anfang des 20. Jahrhunderts wurde die Christussäule an den heutigen Standort versetzt.

Die Ausdehnung des Klosterteiches war im 18. Jahrhundert etwa doppelt so groß wie heute. Der südliche Bereich des Klosterteiches wurde durch Schlamm- und Sandaufschüttungen fast vollständig verlandet. Die Fläche wird heute für Veranstaltungen genutzt. Auf der noch erkennbaren Insel im Klosterteich stand im 18. Jahrhundert ein Pavillon, der auch von den Konventualen genutzt wurde (Mauermann).

Den Klosterbereich betritt man durch die dreiflügelige Toranlage des 1736 entstandenen und 2001 sanierten Altangebäudes. Das Gebäude ermöglichte den direkten Zugang vom Klausur- und zum Kanzleigebäude, in dem im 18. Jahrhundert die Klosterverwaltung untergebracht war. Über dem Klosterportal ist ein Strahlenkranz mit dem Christusmonogram IHS (griech. JES für Jesus) zu sehen. Das Relief zwischen den beiden Aposteln Petrus (Schlüssel) und Paulus (Schwert) zeigt Jesus mit den beiden Emmausjüngern (Lukas 24, 13 – 53). Diese Motive finden sich im Hochaltar der Stiftskirche wieder und gehören zum theologischen Programm der barocken Ausstattung. Die Räume im Erdgeschoss des Altangebäudes wurden als Wohnung und als Schulraum genutzt (Mauermann), heute sind dort Ladengeschäfte untergebracht.

Direkt im Anschluss an das Altangebäude wurden um 1745 Fürstenflügel und Amtshaus mit einem Arkadengang errichtet. Das repräsentative, zweigliedrige Gebäude diente im östlichen Teil als Treppenhaus, durch das man in das Klausurgebäude sowie die neu eingerichtete Wohnung des Abtes gelangen konnte. Nach dem Brand von 1892 erhielt das Gebäude ein abgeflachtes Dach, das die repäsentative zweistufige Dachkonstruktion aus der Barockzeit ersetzte. 1928 folgte der Einbau von Büroräumen in das Treppenhausgebäude.

Der westliche Gebäudeteil diente im Obergeschoss als Quartier bei Besuchen des Landesherrn. Im Erdgeschoss waren ein Empfangs- und Amtszimmer untergebracht (heute: Blauer Salon). Fürstenflügel und Amtshaus sind heute Verwaltungssitz der Stiftung Stift Neuzelle.

Bis zur Anlage des Dammes am Klosterteich im 14. Jahrhundert war das Kloster zunächst nur über den südlichen Zugang erreichbar, der in südlicher Richtung an den Handelsweg nach Guben angeschlossen war. Heute erreicht man diesen Zugang, wenn man sich von der Oder kommend dem Kloster nähert. Dabei trifft man südlich der Kreuzkirche auf den Alten Friedhof, der damit vor den Klostertoren lag. 1834 wurde der Friedhof an den heutigen Standort in die Ortsmitte verlegt. Auf dem Friedhof finden sich heute noch einige Gräber, darunter die Grabstätte des letzten Konventualen Vincentius Stephan Augsten, der 1880

Galeriegebäude mit Portalrelief, Darstellung der Emmausjünger mit Christus

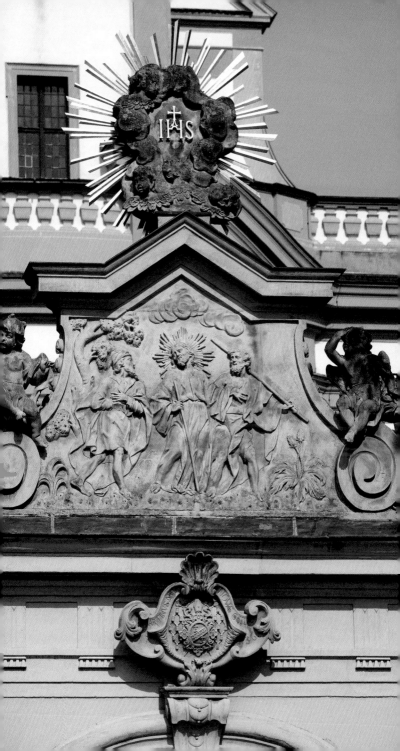

Arkaden am Altangebäude und Fürstenflügel

verstorben war. Bei der Kreuzkirche erreicht man das ehemalige Klosterportal. Bis etwa 1728 war dort die ehemalige Pfortenkapelle, die dann durch die Kirche zum Heiligen Kreuz ersetzt wurde. Gegenüber befand sich ein Pfortenhaus, dessen Grundmauern sowie Fensteröffnungen heute noch im Wandbereich gegenüber dem Kircheneingang zu sehen sind.

Besondere Erwähnung verdienen die Klostermauern, die teilweise noch gut erhalten sind. Fast alle Klosteranlagen waren früher durch Mauern umgeben. Sie waren Ausdruck des mönchischen Selbstbewusstseins, mit dem Eintritt ins Kloster den weltliche Alltag hinter sich gelassen zu haben, um in eine eigene, abgeschlossene Welt eintreten zu können. Das aus dem lateinischen *claustrum* (*das geschlossene*) abgeleitete *Kloster* weist auf das gleiche Selbstverständnis hin. Natürlich hatten die Klostermauern auch Schutzfunktionen. Die heute noch vorhandenen Mauern sind vermutlich im 18. Jahrhundert entstanden. Die Mauern am Klosterteich sowie an der Kreuzkirche wurden 2000 saniert. Weitere historische Mauern sind an der südlichen Begrenzung des Klosterbereiches, zwischen Klausurgebäude und Waisenhaus sowie am ehemaligen Brauhausgarten zu finden. Auch die Stützmauern im Klostergarten sind aus dem 18. Jahrhundert und zählen zum Neuzeller Mauerwerk.

PLÄTZE UND HÖFE

D er Stiftsplatz ist der zentrale Platz der Klosteranlage. Die Stiftskirche St. Marien sowie die wichtigsten Wohn-, Verwaltungs- und Wirtschaftsgebäude des Klosters sind vom Stiftsplatz aus zugänglich. Über die mittelalterliche Platzgestaltung ist nur wenig bekannt. Die früheste Klosteransicht von 1655 (Abb. S. 9) zeigt einige Bäume auf dem Platz vermutlich im östlichen Bereich, der als Friedhof genutzt wurde. Die Ansichten aus dem 18. Jahrhundert zeigen den Stiftsplatz ohne markante Auf- oder Einbauten sowie vollkommen ohne Bepflanzung. In der südöstlichen Ecke wird ein Brunnen mit Brunnenfigur gezeigt, der jedoch bei den archäologischen Grabungen in den letzten Jahren nicht gefunden werden konnte. Ein Gitterzaun sowie die 1737 datierten Putti auf Postamenten des böhmischen Bildhauers Jakobus Mladek vor der Stiftskirche sind darauf zu erkennen wie auch eine kleine Beetanlage vor der südwestlichen Ecke des Klausurgebäudes.

Der Platz scheint demnach zunächst als Wirtschaftshof genutzt worden zu sein. Sicherlich wurde der baumlose und nur vom Gebäudegeviert gefasste Platz entsprechend dem barocken ästhetischen Empfinden auch als Präsentationsfläche für die Stiftskirche wahrgenommen, die nicht nur von allen Seiten gut zu sehen war, sondern auch beim Betreten des Platzes durch das Klostertor sich eindrucksvoll und mächtig aufbaute. Auch heute noch kann man diese Wirkung nachempfinden.

Über die Pflasterung des Stiftsplatzes gibt es bisher keine vollständig gesicherten Erkenntnisse. Es wird vermutet, dass der Platz im 18. Jahrhundert mit Feldsteinen gepflastert wurde, wahrscheinlich nicht in allen Bereichen. Das älteste Pflaster ist im südlichen Bereich vor dem Kutschstallgebäude anzutreffen, dort wurde durch die Anordnung von Pflastergurten die Stabilität und Statik des Pflasters verbessert. Vor allem nach dem Brand von 1892 erlebte der Stiftsplatz verschiedene Umgestaltungen. Die diagonale Fahrspur wurde um 1892, das Strahlenmuster vor

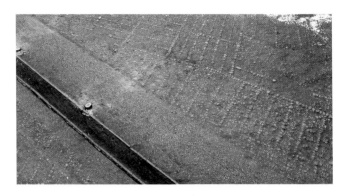

Pflastergurte auf dem Stiftsplatz, 18. Jahrhundert

der Stiftskirche um 1926 angelegt. Bei der Restaurierung des Stiftsplatzes in den nächsten Jahren wird mit einer einheitlichen Platzgestaltung das barocke Vorbild wiederbelebt.

Auch der zwischen Klausurgebäude und Waisenhaus befindliche, heute als Schulhof genutzte Innenhof dürfte im 18. Jahrhundert über ein Feldsteinpflaster verfügt haben. Archäologische Grabungen haben ergeben, dass die Oberfläche des Hofes mit dem Bauschutt des Klausurgebäudes nach dem Brand von 1892 um fast einen Meter angehoben wurde.

Wiederhergestellt wird in den nächsten Jahren jedoch der ehemalige Brauhausgarten unterhalb der 1888 erbauten Klosterschänke (heute: Klosterklause) an der Zufahrt zum Kloster. Der Klosterplan aus dem Stiftsatlas von 1758 (Abb. S. 12/13) zeigt hier einen gestalteten Gartenbereich, der nach altem Vorbild als Eingangsbereich für die Schulen im Kloster Neuzelle im Klausurbereich umgestaltet werden soll.

Von untergeordneter Bedeutung ist heute der Sakristei- oder Konventhof, der östlich des Klausurgebäudes liegt und den Übergang zum Konventgarten des Klostergartens markiert. In Plänen und Ansichten des 18. Jahrhunderts sieht man dort zwei Pavillons, die den Blick in den Klostergarten und die Oderauen bis nach Fürstenberg freigeben. Der südliche Pavillon ist als Ruine erhalten, die Grundrisse des nördlichen Pavillons sind auf der oberen Terrasse des Konventgartens sichtbar gemacht.

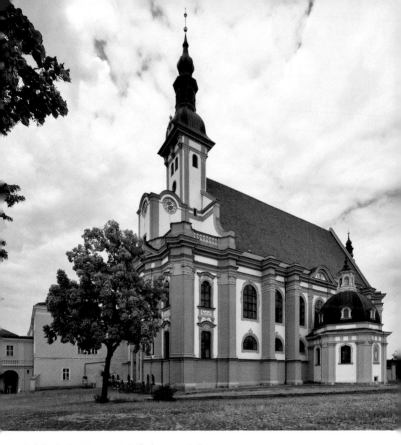

Stiftskirche St. Marien mit Stiftsplatz von Südwesten

1868 war dort ein Hospital des Evangelischen Lehrerseminars errichtet worden, das in den 1980er Jahren abgerissen wurde.

Von größerem Interesse ist heute wieder der Scheibenberg südlich des Kutschstallgebäudes, der für Wallfahrten und seit 2002 auch wieder als Weinberg genutzt wird. Von Abt Martinus Graff (1727– 41) wird berichtet, dass er Weinreben aus Frankreich auf der Scheibe pflanzen ließ. Weitere Weinberge sind auf dem Priorsberg, der Anhöhe westlich der Klosteranlage nachgewiesen.

Die gleichmäßige Anlage des Berges mit drei Terrassen und acht radial zum Mittelpunkt führenden Wegen ist nach der Aufgabe des Weinbaues um 1850 aufgelöst worden, jedoch auch

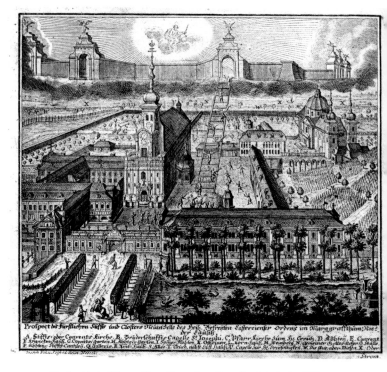

Kupferstich des Klosters Neuzelle aus dem Neuzeller Gebetbuch, 1752

heute immer noch gut erkennbar. Im Rahmen von Sanierungs-maßnahmen wurden 2002 rund 350 Rebstöcke der Sorten Frühburgunder, Goldriesling, Regent, Phoenix, Aron und Pöleskej Muskat angepflanzt, eine lokale Sorte kam in den Folgejahren hinzu. Der Weinberg wird von den Mitgliedern des Neuzeller Klosterwinzer e. V. bewirtschaftet, sie keltern jährlich 300 bis 400 Liter Wein. Auf der östlichen Seite des Scheibenberges ist ein Kreuzweg angelegt worden, das Holzkreuz auf dem Berg ersetzt ein älteres Kreuz aus der Zeit von 1850 und wurde 1948 errich-tet. Zur Barockzeit stand dort ein Pavillon. Der Scheibenberg kann nur im Rahmen von Führungen besichtigt werden.

KLAUSUR UND KREUZGANG

Baugeschichte

Während bei der Außenansicht der Klosteranlage der barocke Baustil des 17. und 18. Jahrhunderts dominiert, eröffnet der Kreuzgang im Klausurgebäude bis heute einen beeindruckenden Einblick in die gotische Architektur des Klosters. Wenngleich der Kreuzgang von barocken Umgestaltungen nicht verschont worden ist, sind die repräsentativen Kreuzrippenanlagen, die Bauplastik und der Konsolenschmuck sowie die erst kürzlich freigelegten, spätmittelalterlichen Ausmalungen erhalten geblieben.

Mit dem Begriff *Kreuzgang* bezeichnet man einen überdachten, meist quadratisch angelegten Wandelgang, der die vier Flügel der Klausur mit der Konventkirche verbindet und sich zum meist quadratischen Kreuzhof hin öffnet. Die Klausur ist der Mittelpunkt für die klösterliche Gemeinschaft. Kreuzgang und Klausur durften nur von den Konventmitgliedern betreten werden. Die Architektur des von der Außenwelt abgekehrten und nur dem Konvent vorbehaltenen Kreuzgangs symbolisiert das mönchische Lebensideal von der Abgeschiedenheit von der Welt. Die wichtigsten Räume der Klausur, die den Tagesablauf gliedern und organisieren, werden vom Kreuzgang erschlossen.

Die Entstehung des deutschen Begriffes Kreuzgang lässt sich etymologisch nur schwer nachweisen. Im 16. Jahrhundert tauchte das umgangssprachliche Wort in schriftlichen Quellen erstmals auf. Abgeleitet wurde es von der kreuzweise geschnittenen Wegeanlage im Klosterhof oder von den Prozessionen von der Klausur in die Kirche, denen meist ein Kreuz vorangetragen wurde.

Im St. Galler Klosterplan von 819, dem Idealplan für die Anlage von Klöstern, wird der Umgang um den Klosterhof als Gang, Laufgang oder Säulengang bezeichnet. Dieser Gang hatte zu-

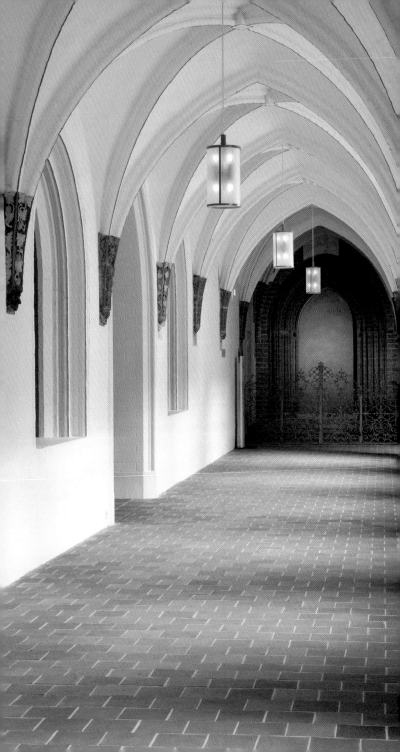

nächst für die Architektur der Klausur eine untergeordnete Bedeutung als Verbindungsgang. Erst später ist aus der reinen Erschließungsfunktion ein eigenständiges und dann auch eigenständig bezeichnetes Bauwerk geworden. Allerdings findet das deutsche Wort Kreuzgang bis heute keine Entsprechung in anderen europäischen Sprachen, die sich mit *cloître, cloister* oder *claustro* auf die gesamte Klausur beziehen.

Die Ergebnisse dendrochronologischer Untersuchungen lassen darauf schließen, dass die Bautätigkeit im heutigen Nordflügel des Klausurgebäudes um 1315 begonnen hatte. Vermutlich sind kurz danach das Refektorium sowie ein nördlicher Flurbereich mit Brunnenhaus entstanden. Ob zu diesem Zeitpunkt bereits eine vollständige Kreuzganganlage geplant war, ist nicht überliefert.

Erst in der Bauphase ab 1380 ist der östliche Kreuzgangteil als Verbindungsgang zwischen Kirche und Refektorium erbaut worden. Auch die Einwölbung und die eindrucksvollen Konsolen des östlichen Kreuzgangs sind zu dieser Zeit entstanden und haben die Hussitenüberfälle im 15. Jahrhundert weitgehend überdauert.

In der Wiederaufbauphase nach den Hussitenkriegen wurden auch die drei anderen Flügel des Kreuzgangs aufgebaut und eingewölbt. Etwa um 1450 war nach fast 70-jähriger Bauzeit der Kreuzgang im Kloster Neuzelle in seiner heutigen Gestalt vollendet. Weitere Umgestaltungen erfolgten um 1520, als im Refektorium und Kalefaktorium die mehrschiffigen Gewölbeanlagen durch repräsentative Sternnetzgewölbe ersetzt wurden. Um 1710 ließ man neue Rundbogenfenster und neue Türen einbauen, der Ostflügel wurde um eine Gebäudetiefe erweitert. Auch das um 1380 erbaute gotische Mönchsportal wurde damals verschlossen und durch einen anderen Kirchenzugang ersetzt.

Nach dem Brand 1892 wurden noch einmal umfangreiche Baumaßnahmen in der Klausur durchgeführt. Der Kreuzgang erhielt eine neugotische Farbfassung, die gotische Bausubstanz, die Kreuzrippenanlagen sowie die Bauplastik blieben dabei weitgehend unberührt. Das Klausurgebäude selbst wurde um ein Geschoss erweitert, damit wurde das zweistufige Walmdach auf Fürstenflügel und Klausur durch ein flaches Dach ersetzt. Das

Klausurgebäude erfuhr durch den Einbau neuer Treppenhäuser, eines Lichthofes sowie von Klassenzimmern eine komplette Umgestaltung im Sinne preußischer Schularchitektur, nur noch einige Gewölbestrukturen haben sich im ersten Obergeschoss erhalten.

Wer heute den Neuzeller Kreuzgang und seine Räumlichkeiten besucht, betritt einen unter musealen Gesichtspunkten gestalteten Raum. In zwei abgeschlossenen Ausstellungen kann man sich über verschiedene Aspekte der Bedeutung und Geschichte des Klosters Neuzelle sowie über die Zusammenhänge von Klostergeschichte und Zeitgeschichte informieren. Die weiß-gelbliche Grundfarbe ist der barocken Gestaltung nachempfunden, Bauplastik und Konsolen werden in verschiedenen Gestaltungsfassungen gezeigt. Farbfassungen in einzelnen Räumen sowie architektonische Baufenster geben Aufschluss über Details der Baugeschichte.

Rundgang

Vom Stiftsplatz gelangt man über die Arkaden am Fürstenflügel in die Klausur und in den Kreuzgangbereich. Die mittelalterliche Klosterpforte lag vermutlich links vom repräsentativen barocken Zugang und konnte im Rahmen von archäologischen Untersuchungen nachgewiesen werden. Im Vorraum tritt man auf eine barocke Tür aus der ersten Hälfte des 18. Jahrhunderts zu, die das Wappen des damaligen Abtes Martinus Graff (1727–41) sowie das Wappen des Klosters Neuzelle zeigt. Die Buchstaben MORS im Neuzeller Klosterwappen weisen einerseits auf das mönchische Lebensmotiv hin, mit dem Eintritt ins Kloster »für die Welt gestorben« zu sein, andererseits wird auf die Verbindungslinie zum Mutterkloster im lothringischen Morimond (lat. *Morimundus*) angespielt.

Der westliche Teil des Kreuzgangs entstand erst nach den Hussitenkriegen im 15. Jahrhundert, wobei ältere Mauerreste in das Bauwerk einbezogen sein könnten. Zu sehen sind Konsolen von hoher Qualität, die ein Schmerzensmannmotiv, Jesusdarstel-

lungen sowie Leidenswerkzeuge zeigen. Am ersten Joch nach dem Eingang ist ein Rest der neugotischen Bemalung zu sehen.

Vom westlichen Kreuzgang gelangt man in den Kreuzhof, der vor allem für das mittelalterliche Klosterleben von großer Bedeutung etwa als Friedgarten war. Untersuchungen und archäologische Grabungen haben in Neuzelle jedoch keine Aufschlüsse über Gestaltung oder Nutzungen gegeben. Deshalb wurde bei der Sanierung ein einfaches Wegekreuz angelegt, das sich in Plänen wiederfinden lässt.

An den westlichen Kreuzgang schließt sich der Westflügel der Klausur an, der in Zisterzienserklöstern meist der Unterbringung der Laienbrüder oder Konversen vorbehalten war, die als Arbeitskräfte im Kloster lebten (s. S. 17f.). Die Lage der Aufenthalts- und Schlafräume der Konversen lässt sich heute jedoch nicht mehr nachweisen. Sie sind jedoch dort zu vermuten, wo heute die Ausstellung »Ora et Labora« gezeigt wird. Die Ausstellung führt in die Geschichte des Klosters Neuzelle sowie die Tradition, Kultur und Lebensweise der Zisterziensermönche ein.

Neben Gerätschaften zur Hostienherstellung sowie weiterer Exponaten zur wirtschaftlichen Tätigkeit des Klosters ist im ersten Raum eine Abbildung aus einem der wichtigsten und wertvollsten Kartenwerke aus der Klostergeschichte zu sehen. Der Klosterplan von 1758 (Abb. S. 12/13) zeigt in einer sehr genauen und detailreichen Darstellung die Gebäude und Anlagen des Klosters Neuzelle in der Mitte des 18. Jahrhunderts, als die barocke Überarbeitung der Anlage bereits weitgehend abgeschlossen war. Der Klosterplan ist dem Neuzeller Stiftsatlas entnommen, der sich heute in der Staatsbibliothek zu Berlin befindet und als kartographisches Meisterwerk des 18. Jahrhunderts gilt.

Im zweiten Raum werden u.a. Teile der Neuzeller Passionsdarstellungen vom Heiligen Grab gezeigt, die zu den wichtigsten Kunstwerken aus dem Kloster Neuzelle gehören. Dieses Heilige Grab wurde als monumentales Kulissentheater zur Passionszeit vermutlich in der Stiftskirche aufgestellt. Gezeigt werden in der Ausstellung ein Papiermodell der zweitem Szene des Zyklus »Der Judaskuss« aus dem Bühnenbild »Garten« sowie eine originale Figurengruppe. Drei weitere Figurengruppen sind in der gotischen Sakristei der Stiftskirche St. Marien zu sehen.

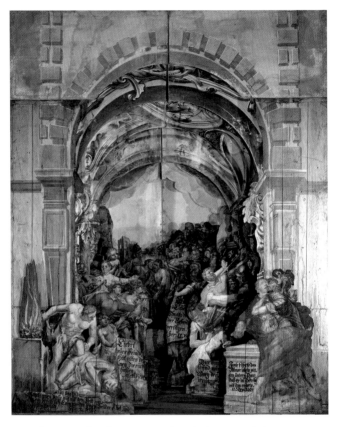

Neuzeller Passionsdarstellungen vom Heiligen Grab, Szene Judaskuss im Bühnenbild Garten, provisorische Aufstellung 2003/04

Das um 1750 vom böhmischen Maler Joseph Felix Seyfried in Neuzelle geschaffene Heilige Grab verwendet bemalte Leinwände auf Keilrahmen und bemalte Holztafeln als monumentale Bühnendekoration. In Neuzelle konnte man in fünf Bühnenbildern (Garten, Palast, Palasthof, Stadt, Kalvaria) 14 Passionsszenen sowie eine Auferstehungsszene zeigen. Der Zyklus beginnt mit dem Gebet Jesu am Ölberg und endet vor der Auferstehungsszene mit der Grablegung Jesu.

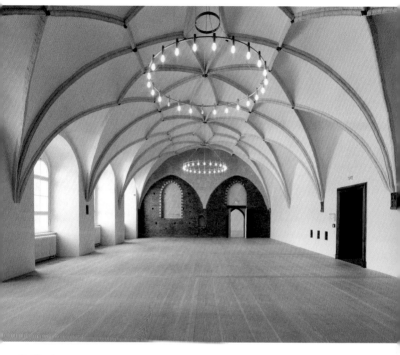

Refektorium

Die Neuzeller Passionsdarstellungen gelten nach Umfang, Größe, Erhaltungszustand und Qualität heute als einmalig in Europa. Zwei Szenen mit ihren Bühnenbildern sollen 2014 in einem eigenen Museum in Neuzelle gezeigt werden.

Das Refektorium ist als Speisesaal der größte Aufenthaltsraum der Klausur. Die Architektur spiegelt die herausgehobene Bedeutung des Raumes wieder. Das Refektorium wurde gemeinsam mit der später erweiterten Klosterkirche in der ersten Bauphase zu Beginn des 14. Jahrhunderts errichtet. Aus dieser Zeit hat sich in der nordwestlichen Fensterwand ein Fensterbogen erhalten, der in seiner Farbgebung noch romanischen Vorbildern entspricht. In derselben Bauphase wurde wenige Jahre später ein zweischiffiges Kreuzgewölbe mit Mittelsäulen angelegt,

dessen Schildbögen auf der östlichen Wand noch sehr gut zu erkennen sind. Die rötliche Farbgebung der Ziegelwand entspricht dem Farbbefund aus dem 14. Jahrhundert. Erst um 1520 erhielt der Raum das heute noch bestehende Netzgewölbe.

Nach der Auflösung des Klosters Neuzelle im Jahr 1817 wurde das Refektorium als Versammlungs- und Veranstaltungsraum für das evangelische Lehrerseminar genutzt. Ab 1960 diente das Refektorium als Turnhalle für das Institut für Lehrerbildung. Heute wird der Raum für Veranstaltungen und Konzerte genutzt. Das Kalefaktorium mit repräsentativer Blendengliederung diente im Mittelalter als Wärmesaal für die Mönche in der ansonsten unbeheizten Klosteranlage. Der Raum ist gemeinsam mit dem Refektorium in der ersten Klosterbauphase im frühen 14. Jahrhundert entstanden und war zunächst mit einem dreischiffigen Kreuzgewölbe ausgestattet. Die Anlage des Sternnetzgewölbes erfolgte dann ebenfalls erst um 1520.

Die Beheizung des Raumes erfolgte wahrscheinlich durch die Einleitung warmer Luft durch Öffnungen im Fußboden, die durch eine Feuerstelle im Keller erzeugt wurde. Ein in der Nordwand aufgefundener Warmluftschaft scheint ein deutlicher Hinweis darauf zu sein, dass eine derartige Warmluftheizung auch in Neuzelle vorhanden war.

Das Brunnenhaus im Kloster Neuzelle ist auf achteckigem Grundriss um 1350 errichtet worden. Bei Umbauarbeiten in der Klausur erhielt das Brunnenhaus im 16. Jahrhundert ein Obergeschoss sowie das repräsentative Sterngewölbe. Bei archäologischen Grabungen konnten Zu- und Ablauf sowie ein Überlaufbecken, jedoch keine Brunnenanlage gefunden werden.

Brunnenhäuser haben in Klöstern sowohl eine funktionale als auch eine rituelle Bedeutung. In der Nähe des Refektoriums wurde reines Wasser zum Trinken, zum Reinigen und für rituelle Waschungen gebraucht. Die große Bedeutung des Wassers als Symbol der von den Zisterziensern auch in theologischer Hinsicht angestrebten»Reinheit« hat – wie etwa in Maulbronn oder Bebenhausen – immer wieder zu besonders prächtiger Gestaltung der Brunnenhäuser geführt.

Die freigelegten Fensteröffnungen und Butzenverglasung gehen auf Befunde aus dem 15. Jahrhundert zurück. Es konnten

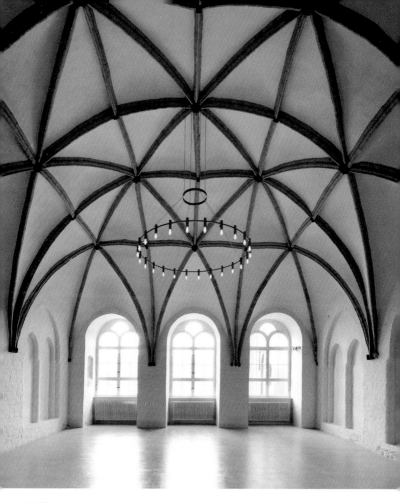

Kalefaktorium

im Brunnenhaus insgesamt 24 verschiedene Farbfassungen nachgewiesen werden, davon fünf allein aus der mittelalterlichen Bauzeit. Freigelegt wurde bei den Sanierungsarbeiten ein Gewölbesegel mit einer Renaissancemalerei aus dem 17. Jahrhundert.

Ebenfalls um 1350 entstand der nördliche Kreuzgang mit einer Einwölbung oder auch anderen Bedachung, die jedoch nicht erhalten ist. Das heutige Kreuzrippengewölbe im Kreuzgang ist vermutlich erst im Zuge des Wiederaufbaus um 1450 ent-

standen. Dafür sprechen einige Konsolen, die das Rosenmotiv (Abb. S. 20) aus dem Wappen von Abt Nikolaus von Bomsdorf (1431–69) aufgreifen, die auch im westlichen und südlichen Kreuzgang zu finden sind und Rückschlüsse auf die Bauzeit ermöglichen. Gegenüber vom Brunnenhaus sind einige böhmische Ofenkacheln aus dem 16. Jahrhundert eingelassen, die vermutlich zum Ofen aus der Abtswohnung im Obergeschoss gehört hatten und nach dem Brand 1892 im Kreuzgang gesichert wurden.

Die Kellerräume unter Refektorium und Kalefaktorium entstanden bereits im frühen 14. Jahrhundert. Der um 1450 erbaute Gewölbekeller ist heute wieder vom Kreuzgang aus zugänglich und schließt östlich an diese ersten Klosterbauten an. Das auf Feldsteinen errichtete Ziegelmauerwerk der westlichen Begrenzungswand kann als eine der vollständig erhaltenen Gründungsmauern des Klosters Neuzelle aus dem frühen 14. Jahrhundert angesehen werden.

Der ursprünglich zweischiffig angelegte Kellerraum erhielt später ein aufwendiges Kreuzrippengewölbe sowie ein durch Arkaden abgeteiltes Tonnengewölbe vor der westlichen Gründungsmauer, das vermutlich für einen geplanten Kellerabgang aus dem Erdgeschoss angelegt worden war. Die Schildbögen für die geplante Einwölbung sind auf der südlichen Wand gut zu erkennen. Wegen umfangreicher Umbauten in den Obergeschossen wurden aus statischen Gründen die weiß gefassten Arkadenbögen im späten 19. Jahrhundert verstärkt.

Dargestellt werden in diesem Raum die verschiedenen Aspekte der Neuzeller Klostergründung. Bemerkenswert sind Fundstücke aus dem 5. bis 8. Jahrhundert v. Chr., die bei Grabungen im Klostergarten jüngst gefunden wurden und auf eine frühere Besiedlung schließen lassen.

Neben der Gründungsmauer konnte auch der um 1450 angelegte Feldsteinboden wieder freigelegt werden. Der Gewölbekeller vermittelt auch mit seiner Farbfassung ein weitgehend unverfälschtes Bild einer mittelalterlichen Kelleranlage.

Besondere Bedeutung für die klösterliche Gemeinschaft hatte das Parlatorium. Während in der Klausur sonst das Schweigegelübde galt, durfte im Parlatorium gesprochen werden. Der Raum ist im Zuge der Errichtung des östlichen Kreuzgangs am

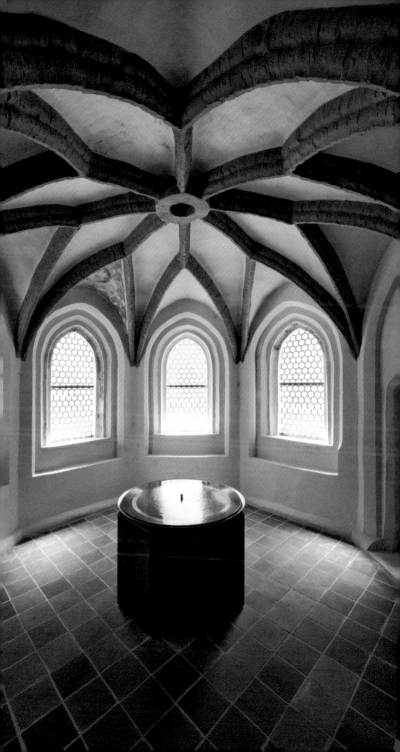

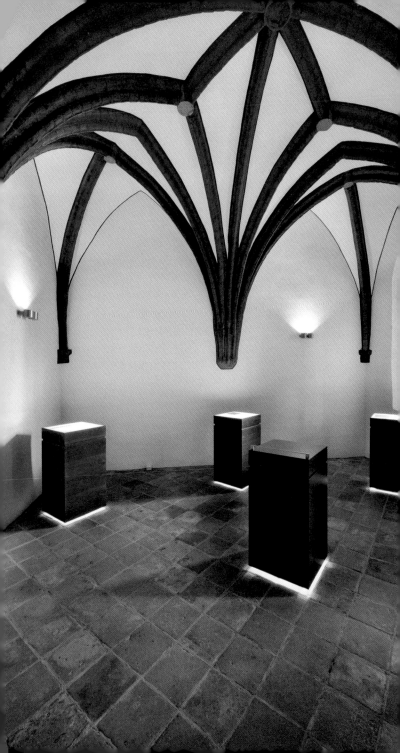

Ende des 14. Jahrhunderts entstanden und erhielt sein repräsentatives, böhmisch geprägtes Sterngewölbe um 1400. Die ungewöhnliche Farbgebung geht auf Befunde zurück. In dem Raum werden heute ausgewählte Biografien aus der Klostergeschichte gezeigt.

Der östliche Kreuzgang ist der bauzeitlich älteste, vollständig erhaltene Flügel des Neuzeller Klausurgevierts. Er ist im späten 14. Jahrhundert im Zuge der Erweiterungen der Klosterkirche erbaut worden und hat die wichtigsten Funktionsräume der Mönchsklausur wie Armarium, Kapitelsaal, Parlatorium und Brüdersaal erschlossen, die alle nach Osten ausgerichtet waren.

Der östliche Teil des Kreuzgangs erhielt bereits während seiner Bauzeit von ca. 1380–1405 seine Einwölbung mit einem Kreuzrippengewölbe. Bemerkenswert sind die aus großformatigen Formsteinen gearbeiteten Gewölbekonsolen und Schlusssteine mit verschiedenen floralen Darstellungen und figürlichen Büsten. Die Ornamente und figürlichen Darstellungen sind kunstvoll aus den Tonrohlingen herausgearbeitet worden. Die Abschlagungen der Gesichter gehen vermutlich noch auf die Hussitenüberfälle im 15. Jahrhundert zurück.

Ursprünglich waren die Konsol- und Schlusssteine farblich gefasst, die Farbgebung lässt sich heute nur noch anhand von Befunden nachempfinden. Geht die polychrome Farbfassung der Konsolen auf das Mittelalter zurück, wurde die Bauplastik zur Barockzeit meist weiß durchgestrichen. Diese Fassung wurde im östlichen Bereich des nördlichen Kreuzgangs sowie im Kalefaktorium angedeutet.

In der Mittelachse des östlichen Kreuzgangs befand sich der Kapitelsaal, der als Versammlungsraum für den Konvent diente. Neben Lesungen aus der Benediktregel wurden wirtschaftliche und politische Angelegenheiten des Klosters, theologische Fragen oder andere Themen des klösterlichen Alltags hier beraten. Über die Wahl eines neuen Abtes sowie die Aufnahme neuer Klostermitglieder wurde ebenfalls im Kapitelsaal befunden. Die Architektur entsprach seiner herausgehobenen Funktion für die Klostergemeinschaft.

Der Kapitelsaal im Kloster Neuzelle verfügte über ein dreijochiges, einschiffiges Kreuzrippengewölbe sowie im mittleren

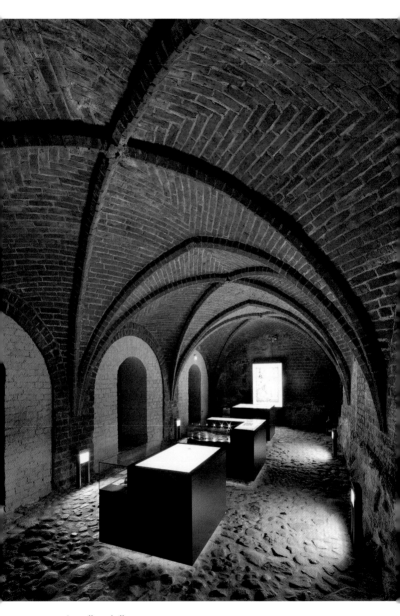

Ausstellungskeller

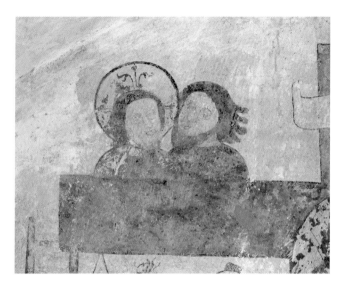

Judaskuss, Malerei im ehemaligen Kapitelsaal, um 1450

Joch über einen polygonalen Anbau, der Richtung Osten zeigte. Bereits um 1710 wurde der Kapitelsaal baulich stark verändert, indem der Flügel nach Osten um eine Gebäudetiefe verbreitet und der Kapitelsaal in zwei Räume und einen Durchgang aufgeteilt wurde. Dadurch ging die Apsis verloren und die ursprünglichen Außenfenster wurden geschlossen.

Im südlichen Joch des Kapitelsaales wurden Fragmente mittelalterlicher Ausmalungen aus der Zeit um 1450 freigelegt, die Attribute der Passionsgeschichte, eine Schmerzensmanndarstellung sowie eine Darstellung des Judaskusses zeigen. Im ehemaligen Kapitelsaal sowie in dem östlich davon gelegenen Ausstellungsraum werden die Klostergeschichte und ihre Wechselbeziehungen zur politischen Geschichte gezeigt.

Zu den wertvollsten Ausstellungsstücken gehören Teile des elfteiligen Ornats, den Abt Martinus Graff (1727 – 41) zur Weihe des barocken Altars in der Neuzeller Stiftskirche St. Marien am 24. September 1741 anfertigen ließ. Drei Tage nach der Weihe verstarb der Abt, der Ornat wurde jedoch auch später als Mess-

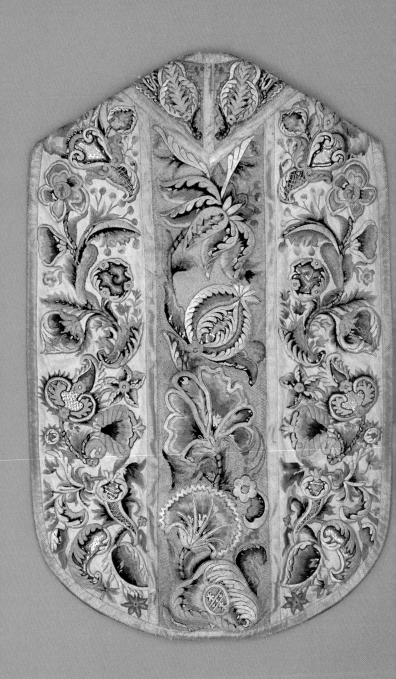

Einritzungen in Malereien im südlichen Kreuzgang, um 1450

und Weihegewand genutzt. Herkunftsort und Herstellungsdaten des Ornats mit seinen Reliefstickereien mit Seiden- und Metallfäden auf Leinengrund sind bisher nicht bekannt. Der Ornat gehört zu einer Sammlung von liturgischen Gewändern und anderen Textilien für den sakralen Gebrauch, die zum großen Teil im 17. und 18. Jahrhundert vermutlich in Sachsen und Böhmen gefertigt wurden.

Mit der Errichtung des östlichen Kreuzgangs erhielt die Klosterkirche um 1380/90 einen neuen, kunstvoll und erhaben gestalteten Zugang, durch den die Mönchsgemeinschaft täglich bis zu sieben Mal zum Gottesdienst zog. An den Wänden konnten hochwertige freskale Malereien und Ornamentbänder aus der Entstehungszeit nachgewiesen und zum Teil freigelegt werden. Besonders bemerkenswert ist das auf dem östlich anschließenden Schildbogen befindliche freskale Friesband, das in einem erstaunlich guten Zustand erhalten ist. Die ebenfalls auf dieser Wand, links neben dem Mönchsportal erhaltene Darstellung eines Mönches mit porträthaften Gesichtszügen (Abb. S. 17) besticht in ihrer kunstvollen Ausführung und gehört einer spätmittelalterlichen Ausmalungsphase an.

Rückansicht der Kasel aus dem Weiheornat
von Abt Martinus Graff, um 1740

Bereits im frühen 18. Jahrhundert wurde das mittelalterliche Mönchsportal im Zuge der barocken Umgestaltung zugemauert. Der Zugang zur Kirche erfolgte danach seitlich in die gotische Sakristei, bis auch diese Pforte 1939 geschlossen wurde.

Die Fertigstellung des südlichen Kreuzgangs, der als Lesegang diente, erfolgte wie bei Nord- und Westflügel erst nach den Hussiteneinfällen in der Mitte des 15. Jahrhunderts. Aus dieser Zeit haben sich in den nicht gestörten Wandbereichen große Teile der spätmittelalterlichen Bemalung erhalten. Sie zeigen eine Sockelgestaltung mit geometrischen Mustern und illusionistischer Vorhangmalerei sowie figürlichen Darstellungen. Der größte Teil der zahlreichen Einritzungen in der Malschicht dürfte noch aus der spätmittelalterlichen Nutzungsphase stammen.

Ungewöhnlich bleibt die Abfolge der Motive im südlichen Kreuzgang. Die Anbetung des Jesuskindes von den Heiligen Drei Königen, Marientod, Abendmahl, Christus vor Pilatus und schließlich Kreuzigung und Kreuzabnahme lassen keinen strengen Plan erkennen. Es ist jedoch davon auszugehen, dass große Teile des Kreuzgangs im 15. Jahrhundert in dieser Weise bemalt waren zumal an der nördlichen Wand des Kapitelsaals die gleiche Ornamentik und Vorhangmalerei wie im südlichen Kreuzgang gefunden wurde.

Der böhmische Löwe und das sächsische Wappen auf Konsolen im südlichen Kreuzgang verweisen auf die sächsische Gründungsfamilie und die Zugehörigkeit zu Böhmen.

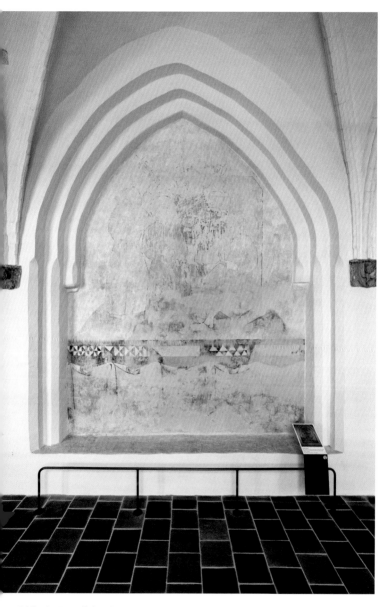

Malereien im südlichen Kreugang

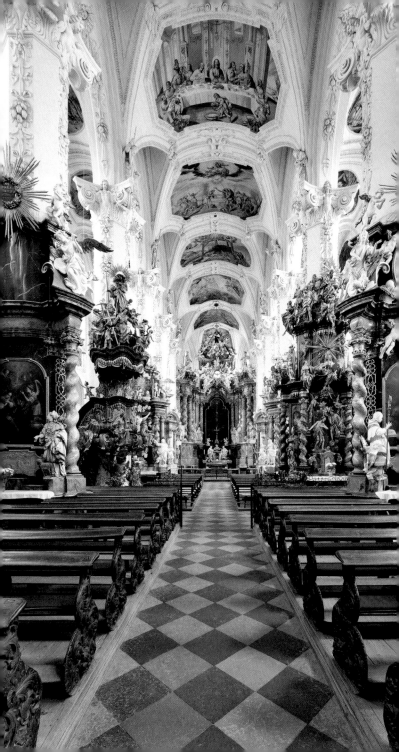

Dirk Schumann

KLOSTERKIRCHE
ST. MARIEN

Nach der Festlegung des heutigen Klosterstandorts hat man noch im späten 13. Jahrhundert den Bau der ersten Klosterkirche begonnen. Bereits für das Jahr 1300 ist ein Marienaltar überliefert. Von dieser ersten Kirche konnten bisher jedoch keine Spuren gefunden werden. Wahrscheinlich besaß sie einen kleineren Grundriss und musste vollständig dem um 1390 begonnenen Neubau weichen, der als dreischiffige Halle mit sieben Jochen angelegt ist. Das heute durch den barocken Stuck verdeckte Parallelrippengewölbe könnte einer Inschrift zufolge um 1515 entstanden sein.

Ursprünglich besaß die Kirche in Neuzelle einen geraden Ostabschluss, der dazugehörige Giebel ist heute noch in seiner gotischen Struktur zu erkennen. Auf der Kirche hat sich die originale Konstruktion eines mächtigen Hallendachwerks erhalten. Die dazugehörigen Hölzer wurden alle zwischen 1410 und 1412 geschlagen. An der heute verdeckten mittelalterlichen Westwand befindet sich in Traufhöhe eine ungewöhnliche Inschrift. Sie kennzeichnet die einstige Höhe des Berges, der für den Bau des Klosters abgetragen worden sein soll, was zu diesem Zeitpunkt jedoch bereits ein Jahrhundert zurücklag. Die gotischen Minuskeln der Inschrift hat man kunstvoll in die Backsteinrohlinge eingeschnitten, bevor die Ziegel gebrannt wurden.

Den Außenbau gliedern die im Kern mittelalterlichen Strebepfeiler, zwischen denen sich große Spitzbogenfenster mit gestuften Gewändeprofilen befanden. Die Veränderungen, die zur heutigen Erscheinung der Kirche führten, setzen nach den Verwüstungen des Dreißigjährigen Krieges ein. Sie erfolgten in mehreren Bauabschnitten. 1655–58 erhielt der Innenraum der Kirche eine frühbarocke Gestaltung, die den gotischen Kirchenraum vollständig überformte. Abt Bernardus von Schrattenbach

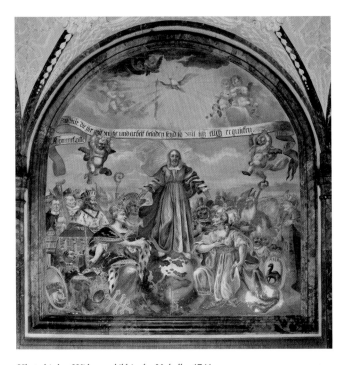

Klosterkirche, Widmungsbild in der Vorhalle, 1741

(1641– 60) beauftragte mit der Ausführung des aufwendigen Stucks und der Malereien die italienischen Künstler Giovanni Bartolomeo Cometa und Giovanni Vanetti. Um der gotischen Kirche einen barocken Charakter zu geben, veränderte man nicht nur die Fensteröffnungen, sondern zog unter die noch vorhandenen spätgotischen Rippengewölbe eine hölzerne Tonnenkonstruktion ein, um die Stuckdekoration daran zu befestigen und die umfangreichen Deckenmalereien aufzubringen.

Um 1710 entstand im Zusammenhang mit der Erweiterung des Ostflügels eine neue Sakristei. Unter Abt Martinius Graff (1727– 41) setzte schließlich ein umfangreiches Baugeschehen ein, dessen Auftakt zwischen 1727 und 1732 die Errichtung der Westfassade der Kirche bildete. Ihr folgte von 1736 – 40 der Bau

des einschiffigen Chores, dessen äußere Gliederung und innere Stuckdekoration sich geschickt an die älteren Gestaltungssysteme anschließen. Dabei erweiterte man auch die Sakristei um drei Joche und versah sie mit einer Ausmalung. Die illusionistische Deckenmalerei verbindet hier in typologischer Weise Szenen aus dem Neuen und dem Alten Testament. Entsprechend der Funktion der Räume stehen hier das Opfer und die Auferstehung im Mittelpunkt der Darstellungen.

Zuletzt vollendete man bis um 1745 die Josefskapelle. Für die Tätigkeit am Außenbau ist der böhmische Bildhauer Jacob Mladek überliefert. Bei der Innenausstattung dürften wesentliche Elemente der Gestaltung unter Leitung des Stuckateur- und Marmoriermeisters Johann Caspar Hennevogel und seiner Söhne ausgeführt worden sein. Der schlesische Maler Georg Wilhelm Neunhertz begann nach 1727 die Malereien der »Namen Jesu Litanei«, die 1730 jedoch noch nicht vollendet gewesen sein dürften. Ob er auch die Wand- und Deckenmalereien der Vorhalle, der Sakristei und der Josefskapelle ausführte bleibt unsicher, zumal es hier stilistische Unterschiede gibt.

Die Vorhalle mit dem Widmungsbild

Über dem 1732 datierten prächtigen barocken Portal empfangen uns neben dem Wappen des Abtes Martinus Graff drei lebensgroße Sandsteinskulpturen, die drei theologischen Tugenden Glaube, Liebe und Hoffnung verkörpern. In der Vorhalle wird man von einer figurenreichen Wandmalerei empfangen, in deren Zentrum Christus als Erlöser und Spender des Heils steht. Menschen des ganzen Erdkreises kommen zu ihm und beten ihn an. Die vier Kontinente werden durch Frauengestalten personifiziert. Am linken Rand der Malerei ließ sich Abt Martinus Graff darstellen, der als Einziger nicht auf Christus, sondern auf den Besucher der Kirche schaut. Vor dem Abt wird ein Modell der Klosterkirche getragen, das sie vor dem spätbarocken Umbau zeigt. Der Klostergründer Heinrich der Erlauchte legt schützend seine Hand auf diese Kir-

che. Heinrich hatte die Abtei nach dem Tode seiner Frau Agnes gestiftet. Teile der Malerei der Vorhalle werden dem schlesischen Maler Georg Wilhelm Neunhertz zugeschrieben. Im Vergleich mit den Szenen im Kirchenschiff besitzen sie jedoch nicht deren Erfindungsreichtum und malerische Kraft.

Über den beiden Eingängen zur Kirche befinden sich Stuckmarmorintarsien, die unterhalb der Wappen des Abtes Martinus und des Klosters jeweils die Jahreszahl 1730 aufweisen und den Zeitpunkt der Fertigstellung der Vorhalle markieren.

Der Innenraum mit den Decken- und Wandmalereien des 17. Jahrhunderts

Mit der Kirche betreten wir einen barock gestalteten Raum, der auf den ersten Blick in seinem reichen Dekor kaum zu erfassen ist. Die Freskomalereien der Gewölbe und die Szenen im oberen Wandbereich sowie der dazugehörige Stuck wurden zwischen 1655 und 1658 unter dem Abt Bernardus von Schrattenbach geschaffen. Für die Herstellung der Stuckdekoration ist der italienische Künstler Giovanni Bartolomeo Cometa überliefert. Bei der erstmals in der Niederlausitz praktizierten Technik wurde der Stuck in bereits vorgefertigten Elementen aufgebracht oder auch direkt an die entsprechende Stelle modelliert. Dabei entstanden Fruchtgehänge, weit ausladende Voluten und Engel, die als schwebende Atlanten die monumentalen vollplastischen Apostelfiguren des Mittelschiffs tragen.

Die Wand- und Deckenmalereien hat man auf den noch feuchten Putz als Fresko gemalt. Die szenischen Deckenmalereien sind von Osten nach Westen zu lesen. Den ikonographischen Hauptstrang der Malereien bilden die Szenen aus dem Leben Christi. Die kanonischen Szenen des Mittelschiffs werden durch 16 Darstellungen aus dem Leben Christi an den Seitenschiffswänden (obere Reihe) vervollständigt.

Die Deckenmalereien der Seitenschiffe zeigen Szenen aus dem Alten Testament, die sich thematisch auf die Darstellungen

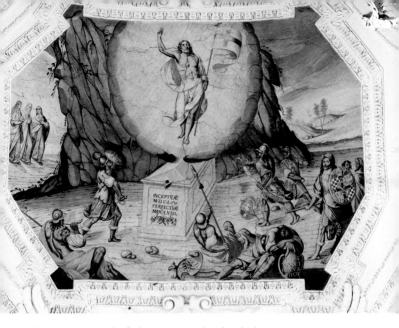

Auferstehung Jesu, Deckenfresko von 1655 in der Klosterkirche St. Marien, mit Jahresangabe, Signum des Künstlers Giovanni Vanetti sowie dem Wappen des Abtes Bernhardus von Schrattenbach (1641–60)

des Mittelschiffs beziehen. Sie verweisen auf das Heilsgeschehen, das sich im Neuen Testament mit Christus vollendet, als Typus jedoch bereits im Alten Testament angelegt war. So begleitet die Himmelfahrt Christi im westlichsten Joch der Kirche die Aufnahme Hennochs in den Himmel einerseits und die Himmelfahrt des Propheten Elija anderseits. Daraus lässt sich rekonstruieren, dass sich vor dem ursprünglichen Ostabschluss die Szene »Verkündigung« befunden haben muss, die nicht erhalten ist.

Es folgen die Szenen der Geburt und der Taufe Jesu. Zwischen dem dritten und dem vierten Mittelschiffjoch liegt schließlich die Darstellung des Letzen Abendmahls. Der mehrschiffige Raum, in dem das Abendmahl stattfindet, weist an den Wänden und auf den Wandvorlagen ganz ähnliche Reliefornamente auf, wie sie auch die Klosterkirche Neuzelle besitzt.

Die anschließende Szene der Kreuzigung wird durch die alttestamentarischen Gegenbilder der Aufrichtung der ehernen Schlange und der Opferung Isaaks flankiert. Die Grablegung Christi erfolgt vor einer detailgetreuen Ansicht des Klosters, die

Klosterkirche St. Marien, Schematische Darstellung der Deckenfresken

Südliches Seitenschiff	Mittelschiff	Nördliches Seitenschiff
Elija fährt zum Himmel auf (2 Kön 2, 11)	Die Himmelfahrt Jesu	Henoch wird in den Himmel aufgenommen (Gen 5, 24)
Jonas wird an Land gespien (Jona 2, 11)	Die Auferstehung Jesu (mit Signum J. Vanetus)	Mose wird aus dem Nil gerettet (Ex 2, 5–6)
Daniel in der Löwengrube (Dan 6, 17)	Die Grablegung Jesu (mit Ansicht des Klosters)	Joseph wird in die Zisterne geworfen (Gen 37, 21–27)
Abraham soll Isaak opfern (Gen 22, 1–19)	Die Kreuzigung Jesu	Mose erhöht die Schlange in der Wüste (Num 21, 6–9)
Das Brandopfer im Alten Bund	Das Letzte Abendmahl	Das Opfer des Melchisedek (Gen 14,18–20)
Die Beschneidung im Alten Bund (Gen 17, 1–27)	Die Taufe Jesu	Tötung der Erstgeborenen Ägyptens (Ex 12, 29)
Nebukadnezars Traum (Dan 2, 1–49)	Die Geburt Jesu	Erschaffung Evas (Gen 2, 18–23)
Ankündigung der Geburt des Simson (Ri 13, 1–4.20)	Gottes Heilsratschluss (früher: Maria Verkündigung)	Ankündigung der Geburt Isaaks (Gen 18, 1–15)

Südliches Seitenschiff Nördliches Seitenschiff

Der Lobpreis Gottes

Altar

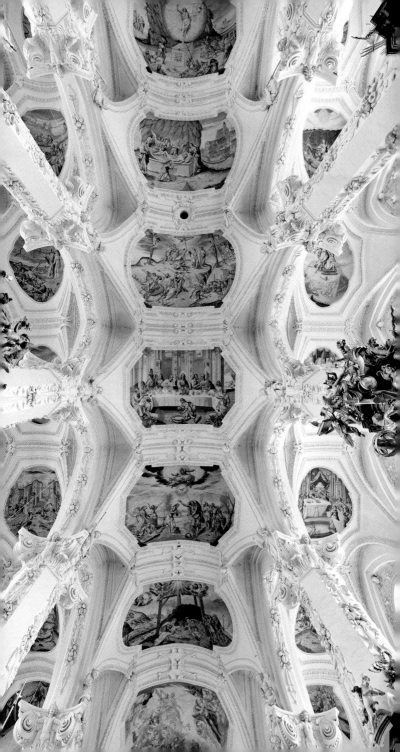

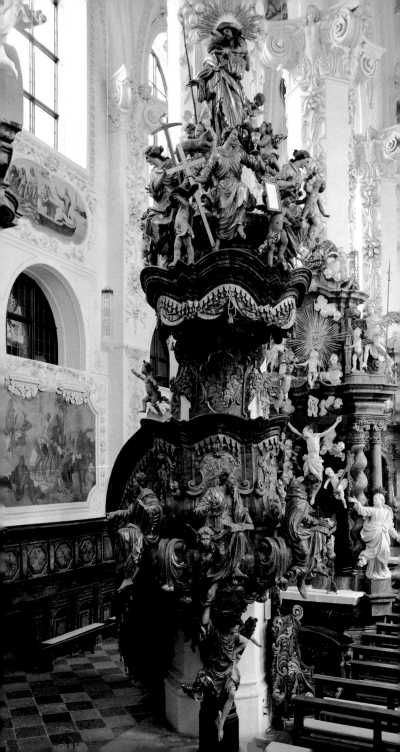

als einzige bisher bekannte Darstellung den gotischen Zustand zeigt (Abb. S. 9). In der folgenden Auferstehung Christi ist unter den Zeugen ein Offizier dargestellt, der auf seinem Schild das Wappen des regierenden Abtes Bernardus von Schrattenbach trägt. In der Stirnseite des heiligen Grabes finden wir auch die Inschrift des Malers. Den Abschluss der Malereien des Mittelschiffs bildet schließlich die Himmelfahrt vor der versammelten Apostelgemeinschaft.

Die Wandmalereien der Litanei vom Namen Jesu aus dem 18. Jahrhundert

Einen ganz anderen Charakter besitzen die Malereien der Litanei des Namens Jesu in der unteren Zone der Umfassungswände. Sie sind das Ergebnis der 1727 begonnenen Veränderungen der Klosterkirche. Wahrscheinlich wurde jedoch noch an ihnen gearbeitet, als 1730 der erste Altar des Langhauses entstand. Die Darstellungen zur Litanei des Namens Jesu sind anders als die älteren Wandmalereien von großer malerischer Leichtigkeit. Mit fast skizzenhafter Pinselführung wurden bewegte Figurengruppen in illusionistische Raumkulissen hinein komponiert. Es handelt sich dabei um die szenischen Umsetzungen von zwölf Themen einer Gebetslitanei, die als Wechselgebet die Verherrlichung des Namens und der Person Jesu zum Inhalt hat. In zwei Szenen der Südwand hat sich der Maler der Litanei inschriftlich überliefert. Seinen Namen finden wir in der Darstellung, in der Jesus bei Simon zu Gast ist und von Maria Magdalena gesalbt wurde. In der Szene, die Jesus bei einem anderen biblischen Gastmahl zeigt, hat sich der Maler mit einer Signatur verewigt. Hier steht am rechten Bildrand ein großer Weinkrug, der ein Herz mit der Zahl Neun aufweist. Die Signatur gehört dem bedeutenden schlesischen Maler Georg Wilhelm Neunhertz, der mit seiner Werkstatt zwischen 1730 und 1741 in Neuzelle tätig war. Der 1689 in Breslau getaufte Maler ging bei seinem Großvater Michael Willmann in die Lehre und führte später auch dessen Werkstatt weiter. Auch wenn die Malereien der Litanei

Klosterkirche St. Marien, Schematische Darstellung der Wandfresken

Langhaus Südwand

Die oberen Wandfresken
(von rechts nach links)

Geißelung Jesu
(Mt 27, 27–31 par.)

Jesus am Ölberg
(Mt 26, 36–46 par.)

Die Fußwaschung
(Jo 13, 1–20)

Jesus weint über Jerusalem
(Mt 24, 15–25 par.)

Die Auferweckung des Lazarus
(Jo 11, 1–44)

Jesu und die Ehebrecherin
(Jo 8, 1–11)

Die Verklärung Jesu
(Mt 17, 1–8 par.)

Die unteren Wandfresken
(von rechts nach links)

Jesu unser Verlangen / Zachäus auf dem
Feigenbaum (Lk 19, 1–6)

Jesu du Zuflucht der Sünder / Jesus zu
Gast bei Zachäus (Lk 19, 5–7)

Jesu du Trost der Betrübten / Auferweckung
des Jünglings von Nain (Lk 7, 11–17)

(Portal zur Josephskapelle)

Jesu du Heyl der Krancken / Heilung des
Gelähmten (Mk 2, 1–12 par.)

Jesu du Vatter der Armen / Wunderbare
Brotvermehrung (Mt. 14, 13–21 par.)

Maria Magdalena salbt Jesus /
Jesu unser Leben (Jo 12, 1–8 par.)

Langhaus Nordwand

Die oberen Wandfresken
(von links nach rechts)

Die Versuchung Jesu
(Mt 4, 1–11 par.)

Die Austreibung der Händler aus dem
Tempel (Mt 21, 12–17 par.)

Jesus und die Samariterin am Brunnen
(Jo 4, 1–42)

Jesus und Nikodemus
(Jo 3, 1–21)

Der reiche Fischfang
(Lk 5, 1–11)

Die Erweckung der Tochter des Jairus
(Mt 9, 18–26 par.)

Der Sturm auf dem Meer
(Mt 8, 23–27)

Die unteren Wandfresken
(von links nach rechts)

Jesu du Spiegel der Tugend / Jesus betet
auf einem Berg (Jo 6, 1–3 par.)

Jesu du Lohn der Gerechten /
Die Arbeiter im Weinberg (Mt 20, 1–16)

Jesu du Meister der Apostel /
Bergpredigt (Mt 5,1ff. par.)

(Portal zur Sakristei)

Jesu du Stärcke der Märtyrer /
Steinigung des Stephanus (Apg 7, 55–60)

Jesu du Fürst des Friedens / Jesus
erscheint den Jüngern (Lk 24, 36–49 par.)

Jesu mit den Emmaus-Jüngern /
Jesu du unsere Liebe (Lk 24, 13–35)

Altarraum Südwand

Das Opfer des Elija (1 Kg 18, 20–40)

Altarraum Nordwand

Das Opfer des Noah (Gen 8, 20–21)

Altar

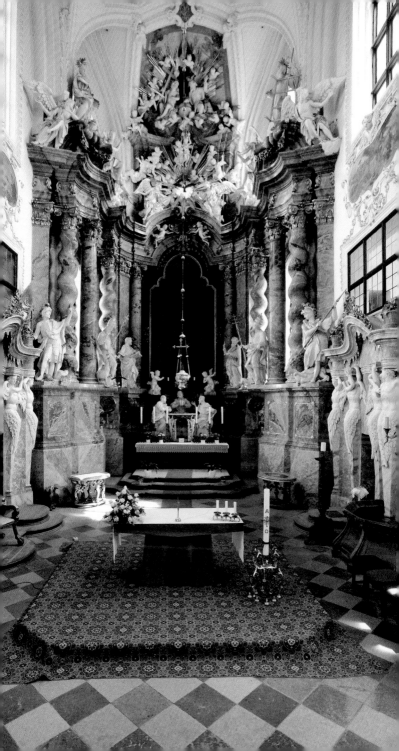

Übersicht über die Altäre der Klosterkirche St. Marien

Hochaltar
Tafelbild: Mariä Himmelfahrt
Links: Petrus, Papst Clemens I., Kaiser Konstantin (?)
Rechts: Paulus, Papst Gregor der Große, Heiliger Georg mit dem Drachen
Altar: Emmausjünger mit Jesus

Benedictus-Altar
Hl. Benedikt auf dem Sterbebett († 547)
Benedikt-Schüler Maurus Placidus
Links: Hl. Martin von Tours
Rechts: Hl. Benno von Meißen

Bernardus-Alt
Hl. Bernhard kniet vor dem Kreuz († 115
Alberich und Stephan Hardir
Rechts: Hl. Augustin
Links: Hl. Dionysi

Kindheit-Jesu-Altar
Gebeine des Heiligen Floridus
Erzengel Rafael und Uriel

Marienalt
Madonna mit dem Jesuskind (15. J
Erzengel Gabriel und Micha

Kreuzaltar
Jesus am Kreuz
Maria und Johannes

Pieta-Alt
Maria mit Je
Maria Magdalena und Apollonia (Märtyrer

Kanzel
Vier Evangelisten
Kardinaltugenden (Reliefs):
Gerechtigkeit, Starkmut, Mäßigkeit, Klugheit
Göttliche Tugenden:
Glaube, Liebe, Hoffnung

Taufalt
Johannes tauft Jes
Vier Kirchenväter: Ambrosi
Hieronymus, Gregor, Augustin
Kardinaltugenden (Relie
Gerechtigkeit, Starkm
Mäßigkeit, Klugh
Gottvater mit den Erzenge
Gabriel, Michael, Rafael, Ur
Göttliche Tugende
Glaube, Liebe, Hoffnu

Mariä Verkündigungsaltar
Verkündigungsszene von Nazareth (Tafelbild)
Hl. Cecilia (l), Hl. Agnes (r)

Johannes-von-Nepomuk-Al
Johannes von Nepomuk (Tafelbi
Anselm v. Canterbury (l), Thomas Beckett

Annen-Altar
Hl. Anna mit Maria (Tafelbild)
Landgräfin Elisabeth von Thüringen (l)
Herzogin Hedwig von Schlesien
Stammbaum Jesu

Antonius-Al
Hl. Antonius von Padua (Tafelbi
Bruno von Köln
Papast Cölestin V

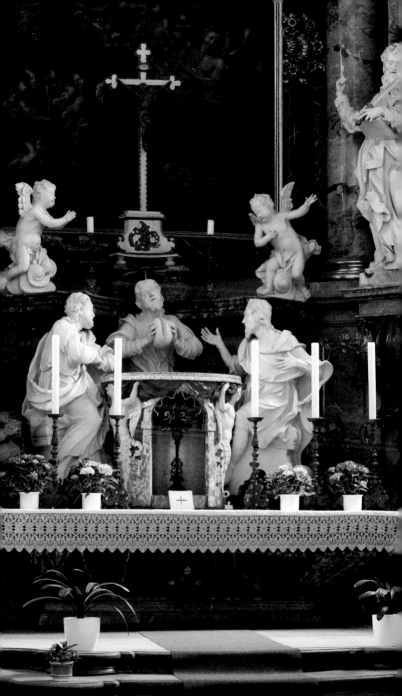

des Namen Jesu einiges von ihrer ursprünglichen Farbigkeit eingebüßt haben, sind sie doch als virtuose Schöpfungen eines reifen und ungewöhnlichen Künstlers zu erkennen.

Der Hochaltar und die barocken Nebenaltäre

Den Höhepunkt der Ausstattung der Neuzeller Klosterkirche bilden schließlich die 13 Altäre mit ihren reichen Aufbauten, die größtenteils in der Regierungszeit des Abtes Martinus Graff zwischen 1727 und 1741 entstanden sind. Bereits im westlichsten Joch des Mittelschiffs spürt man die vorwärts treibende Kraft des Raumes, die ein Ergebnis der perspektivisch-illusionistischen Bildsprache und einer bewussten Hierarchie der Altäre ist. Das Grundelement eines jeden Altaraufbaus bildet der verschiedenfarbige Stuckmarmor, der einerseits aus vorgefertigten Stücken und andererseits aus am Ort angetragenen Elementen besteht. Die charakteristische Marmorstruktur entstand mit einer Masse aus Alabastergips, Knochenleim und Farbpigmenten. Durch mehrmaliges Schleifen, Ölen, Wachsen und Polieren erhielt das Material schließlich seinen strahlenden Glanz. Die Figuren wurden zum Teil aus Holz geschnitzt und mit einem Polierweiß versehen oder über einem Holzkern in Stuck modelliert. An den Altarprospekten arbeiteten neben den schon genannten Mitgliedern der Familie Hennevogel auch der Stuckateur Johann Paul Möller, der Marmorierer Caspar Floridus Schulz sowie der Bildhauer Antonius Eckert.

Das erste Altarpaar, auf das der Besucher der Kirche trifft, besteht aus dem Altar der hl. Anna und dem Altar des hl. Antonius von Padua. Hier verzichtete man noch auf eine Säulengliederung und verwendete gemalte Altarbilder. Im dritten Joch von Westen folgen die Altäre der Verkündigung Mariens und des hl. Johannes Nepomuk. Die hier versammelten Märtyrer und die Szene der Verkündigung markieren den höheren Rang dieses Altarpaares. Als sichtbare Steigerung besitzen diese Altarprospekte jeweils zwei gedrehte Säulen aus Stuckmarmor und sind mit einer größeren Farbigkeit versehen.

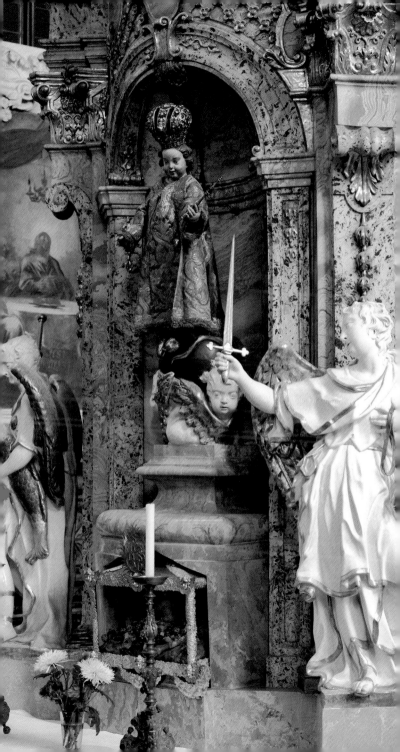

Im vierten Joch, der Achse der Josefskapelle, folgen die Kanzel und der Taufaltar mit ihrem reichen geschnitzten und vergoldeten Skulpturenschmuck. Diese beiden dem Teplitzer Meister zugeschriebenen Werke gehören zu den wenigen inschriftlich datierten Stücken der umfangreichen Altarausstattung. Die Kanzel weist das Datum 1728 und der Taufaltar die Jahreszahl 1730 auf. Der Schöpfer der Skulpturen blieb unbekannt. Dagegen hat sich auf dem Taufaltar eine Inschrift des Malers J. Wenzel Löw aus Teplitz erhalten. An der Kanzel sind die bewegten Skulpturen der vier Evangelisten versammelt. Auf dem Schalldeckel sieht man Christus als Guten Hirten. Der Taufaltar weist neben der zentralen Szene der Taufe Christi Reliefs aus dem Leben Johannes des Täufers auf. Als Bekrönung des Altars sieht man Gottvater, der den Heiligen Geist auf seinen Sohn sendet. Im fünften Joch thematisiert die spätbarocke Ausstattung das Leiden und Sterben Jesu. Im Kreuzaltar trauern Maria und Johannes unter dem Gekreuzigten, während Engel die Leidenswerkzeuge zeigen. In der Bekrönung verweist schließlich die Darstellung des Pelikans, der die Jungen mit seinem eigenen Blut tränkt, auf das Opfer Christi und die damit verbundene Erlösung. Die Darstellung der trauernden Gottesmutter des Pietà-Altares, die den geschundenen Leib ihres Sohnes auf dem Schoß trägt, greift ein verbreitetes mittelalterliches Motiv auf. Die qualitätvolle Darstellung besitzt eine überzeitliche Schönheit, die von der feingliedrigen Darstellung des Leibes Christi ausgeht und sich schließlich in beiden Assistenzfiguren der Maria Magdalena und der Apollonia fortsetzt. Der aus den Flammen auferstehende Phönix in der Altarbekrönung gibt der Auferstehungsgewissheit Raum.

Der hohe Rang des im sechsten Joch befindlichen Altarpaares des göttlichen Kindes und der Maria mit dem Kind zeigt sich in der Verwendung eines mittelalterlichen Gnadenbildes und eines Reliquienschreins. Bereits 1714 gelangten die Gebeine des hl. Floridus nach Neuzelle und wurden in dem gläsernen Reliquienschrein zur Schau gestellt. Sie stammen aus einer frühchristlichen Bestattung der Cyriakus-Katakombe in Rom. Über dem Reliquienschrein steht der gekrönte Jesusknabe auf der Weltkugel. Die Schlange zu seinen Füßen erinnert an den Triumph über die Sünde und das Böse in der Welt. In dem

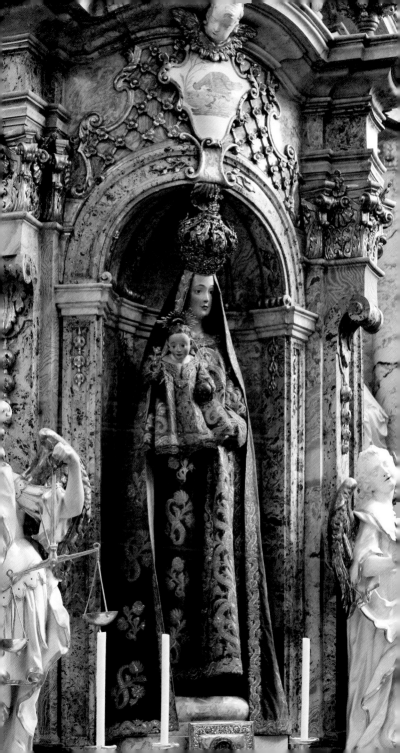

gegenüberliegenden, fast identischen Altaraufbau des Marien-altars ist eine mittelalterliche Madonnenskulptur aus dem 15. Jahrhundert eingefügt worden.

Den östlichen Abschluss der beiden Seitenschiffe bilden schließlich die 1735 geschaffenen Altäre des heiligen Ordens-gründers Benedikt von Nursia und des geistigen Vaters der Zisterzienser, des hl. Bernhard von Clairvaux. Im Zentrum dieser Altäre stehen gemalte Altarbilder, die der Schule des Malers Michael Willmann zugeschrieben werden. Das Bild des nörd-lichen Seitenschiffsaltars stellt den sterbenden Mönchsvater Benedikt in Anwesenheit seiner Jünger dar. Das gemalte Altar-bild des Bernardus-Altars im südlichen Seitenschiff zeigt eine Amplexus-Darstellung, die auf eine Vision des hl. Bernhard zu-rückgeht. Der Heilige kniet vor dem Kreuz, von dem sich Christus zu ihm herab neigt und ihn umarmt. Unter dem hinterleuchte-ten Strahlenauge Gottes finden wir schließlich die legendarische Szene, in der Bernhard seine Abtsinsignien in Anwesenheit der Gottesmutter erhält. Mit der Anspielung auf den mittelalter-lichen Bildtyp der *Lactatio* werden in den Darstellungen des Bernardus-Altars die Motive zweier mittelalterlicher Andacht-bilder zu einer vielschichtigen Ikonographie verdichtet.

Entsprechend der Bedeutung der Marienverehrung bei den Zisterziensern durchdringen sich in der Ikonographie des Hoch-altars Marienmotiv und Eucharistie. Der Altar entstand im Zuge der Chorerweiterung zwischen 1736 und 1741. Das gemalte Altarbild zeigt die Himmelfahrt Mariens und wird, wie die Altar-bilder der Seitenschiffe, der Schule des Malers Michael Willmann zugeschrieben. Eingepasst ist die Malerei in eine effektvolle Säulenarchitektur, die einen Wechsel von zwölf monumentalen Säulen und Pilastern zeigt. Das schwere Gebälk kennzeichnet zugleich den Übergang in die himmlische Sphäre mit der Dar-stellung himmlischer Heerscharen, an deren Spitze Christus an der Seite Gottvaters sitzt. Daneben präsentieren Engel das Kreuz als Zeichen des Opfers und der Erlösung. An der Schnittstelle zwischen der himmlischen und der irdischen Sphäre schwebt in einem hinterleuchteten Strahlenloch die Taube des Heiligen Geistes. Die gemalte Darstellung der Himmelfahrt Mariens, die eine Analogie zur Auferstehung Christi und dessen bevorstehen-

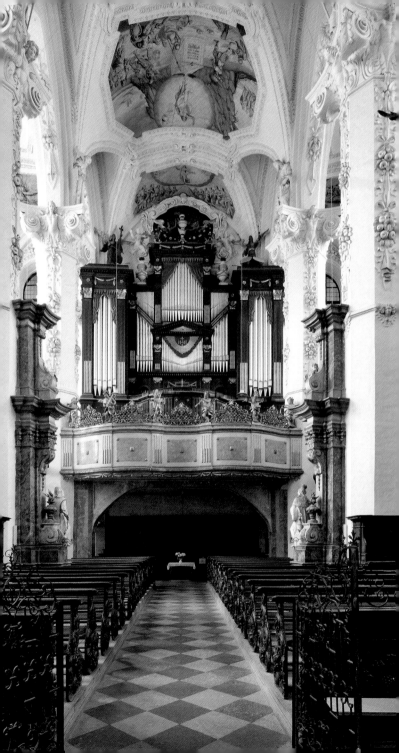

der Himmelfahrt ist, wird in ungewöhnlicher Weise durch die eindringliche Emmausgruppe auf dem Altartisch kontrastiert. Sie bildet das Gegenstück zur Emmausgruppe über dem Klostereingang, denn bei den hier dargestellten Personen ist die Gewissheit der Auferstehung Christi deutlich zu spüren. Damit bildet der Hochaltar den Endpunkt des Weges zu Gott, der in der Altaranordnung im Kirchenschiff eindrucksvoll vorgezeichnet wird. Die herausragende Qualität der Skulpturen des Hochaltars, die teilweise individualisierte Züge tragen, macht den Hochaltar auch zu einem künstlerischen Zentrum im *Theatrum Sacrum* der Neuzeller Klosterkirche.

Weitere Ausstattungsstücke

Von der mittelalterlichen Ausstattung der Klosterkirche haben sich nur geringe Reste erhalten. Die herausragende Qualität des baukünstlerischen Zierrats der Zeit um 1400 lassen heute noch die beiden Schlusssteinköpfe in der mittelalterlichen Sakristei der Klosterkirche erkennen, deren mit Kreuzrippen gewölbter Raum als einziger Teil der Kirche seine ursprüngliche Form besitzt. Die in den weichen Tonrohling modellierten Reliefs eines jugendlichen und eines bärtigen Mannes sind von verhaltener Expressivität. Sie dürften den jugendlichen Jesus und den leidenden Christus der Passion verkörpern.

Die Neuausstattungen des Klosters hat auch eine mittelalterliche Madonnenskulptur überdauert, die im 18. Jahrhundert als Gnadenbild in den Marienaltar einbezogen wurde. Die einer schlesischen Werkstatt des 15. Jahrhunderts zugeschriebene Skulptur ist für diese Zeit auffällig frontal ausgebildet und besitzt einige altertümliche Gestaltungsmotive. Vielleicht ersetzte sie ein älteres Kultbild und sollte in ihrem Aussehen an dieses erinnern. Seit dem 18. Jahrhundert hat man die Figur mit prächtigen Gewändern bekleidet, die entsprechend der liturgischen Farben des Kirchenjahres gewechselt wurden. Reste eines Chorgestühls befinden sich unterhalb der Orgelempore an der Westwand der Kirche. Allerdings handelte es sich dabei nicht mehr

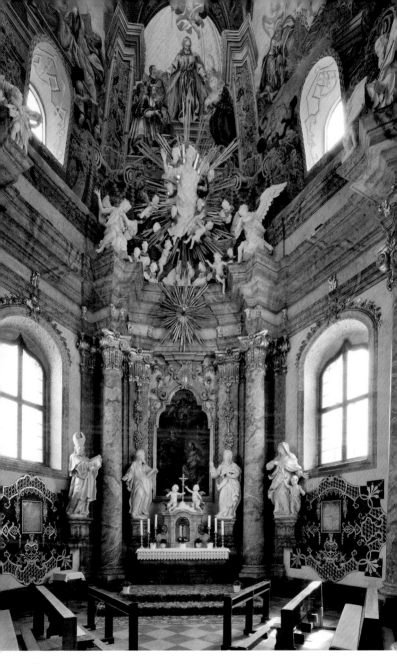

Josefskapelle

um das mittelalterliche Gestühl, sondern um eine Neuanfertigung aus der zweiten Hälfte des 17. Jahrhunderts. Es wurde reich mit Knorpelwerk, Blütengehängen sowie Engelsköpfen verziert und entspricht dem Stuckdekor der Wände und Säulen.

Die heutige Westempore entstand zusammen mit der Orgelempore und dem mächtigen klassizistischen Orgelprospekt im Jahr 1806. Es handelt sich dabei um Werke des Laienbruders Andreas Hesse, der auch die Beichtstühle an der Nordwand der Kirche schuf. Das zweimanualige Orgelwerk mit seinen 24 Registern wurde 1906 von der Firma Sauer fast vollständig neu aufgebaut, 1999 bis 2001 erfolgte dessen grundlegende Sanierung.

Die Josefskapelle

Die sechseckige Josefskapelle wurde erst unter Abt Gabriel Dubau (1742–75) vollendet und diente als Kapellenraum einer 1663 in Neuzelle gegründeten Bruderschaft. Die Innenwandgliederungen des sechseckigen Zentralbaus hat man fast vollständig in Stuckmarmor ausgeführt. Die kielbogenförmigen Fenster sind eine Reminiszenz an eine Nachgotik des 16. und 17. Jahrhunderts, wie sie auch in der barocken Architektur Böhmens anzutreffen ist. Die Segmente der Kuppel erhielten qualitätvolle illusionistische Malereien, die dem Maler Georg Wilhelm Neunhertz und seiner Werkstatt zugeschrieben wurden. Die Darstellungen der Bogenöffnungen der Kuppel stellen die Josefslegende des Alten Testaments dem Josef aus dem Neuen Testament gegenüber. Das Altarbild aus der Schule des Malers Michael Willmann verbindet die Geburt Christi mit der Darstellung der Heiligen Familie. Während Josef den Vordergrund des gemalten Bildes einnimmt, vervollständigen die Skulpturen der Eltern Mariens – Joachim und Anna – sowie Elisabeth mit Johannes dem Täufer und Zacharias die heilige Sippe. Die Taube des Heiligen Geistes leitet hier in die himmlische Sphäre über, in der über dem Altar Gottvater zu sehen ist, der von vier Propheten begleitet wird.

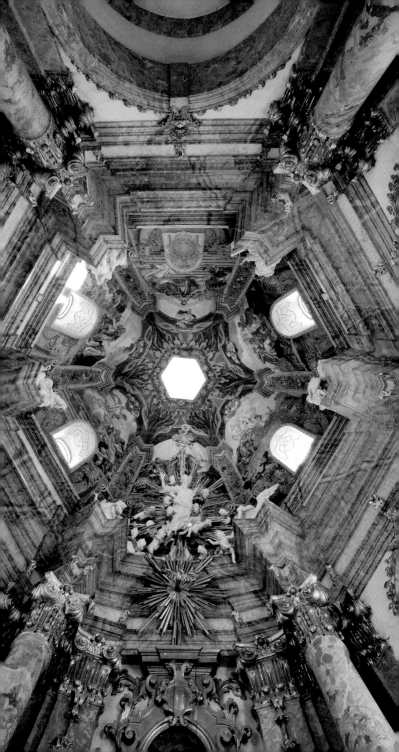

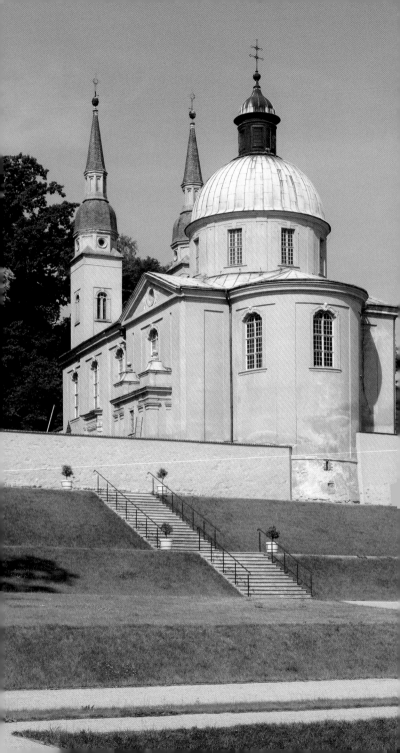

Walter Ederer

DIE KIRCHE ZUM
HEILIGEN KREUZ

Baugeschichte

Wer heute vom Klosterteich durch das Klosterportal
auf den Stiftsplatz kommt, nimmt zunächst die
prächtigen Fassaden der Stiftskirche wahr. Während die Baumeister und Architekten bei der Barockisierung der
zunächst gotischen Kirche vor der Aufgabe standen, einem gotischen Raum und Grundriss durch die Anordnung der Altäre und
Gesimse barocke Proportionen mitzugeben, ist die Kirche zum
Heiligen Kreuz an der südlichen Pforte des Klosters in der ersten
Hälfte des 18. Jahrhunderts als Leutekirche einheitlich im barocken Stil erbaut worden.

Nach einer Inschrift an der östlichen Fassadenseite der Apsis
dürfte seit 1354 an dieser Stelle eine kleinere Pfortenkapelle gestanden haben, die dem hl. Aegidius geweiht war. Im Kuppelfresko der Kreuzkirche ist eine Abbildung einer Kapelle zu sehen,
die den Zustand der Pfortenkapelle um 1720 zeigen dürfte.

1728 hat man mit dem Bau der Kreuzkirche begonnen, die
Grundmauern des nördlich gelegenen, direkt anschließenden
Vorgängerbaus konnten bei archäologischen Untersuchungen
inzwischen gefunden werden. Abt Martinus Graff (1727–41) hatte
also kurz nach seinem Amtsantritt den Bau beginnen lassen. Er
war in dem Klosterdorf Wellmitz bei Neuzelle aufgewachsen,
offenbar lag ihm der Neubau eines Gotteshauses für die Gemeinden im Klosterbezirk besonders am Herzen, zumal die Pfarrkirchen in den Klosterdörfern inzwischen fast alle evangelisch geworden waren. Nicht ohne Grund zeigt man Abt Martinus Graff in
dem im Kreuzgang ausgestellten zeitgenössischen Gemälde mit
dem Grundriss der Kreuzkirche in der Hand (Abb. S. 25).

Der Kirchenbau wurde vermutlich erst 1741 geweiht, obwohl
er bereits 1735/36 vollendet gewesen sein dürfte. Allerdings

hatte der Bau 1733/34 eine Planungsänderung erfahren, als man das zunächst einschiffige Langhaus dreischiffig ausgebaut hatte. Der Grundriss aus dreischiffigem, dreijochigem Langhaus sowie einer Vierung mit halbrundem Kuppelbau erinnert an den Grundriss der 1568–84 erbauten Jesuitenkirche Il Gesù in Rom, die zum Vorbild vieler Kreuzkuppelkirchen wurde.

Nach der Klosteraufhebung im Jahr 1817 wurde die Kreuzkirche zur Pfarrkirche der evangelischen Kirchengemeinde. Am 4. Januar 1818 wurde anlässlich der Eröffnung des Evangelischen Lehrerseminars im Klausurgebäude der erste evangelische Gottesdienst in der Kreuzkirche gefeiert. Die katholische Ausstattung der Kreuzkirche blieb nach der Umwidmung jedoch weitgehend erhalten. 1838 entfernte man zwei Seitenaltäre, die heute nur noch durch Stuckrahmen erkennbar sind. Der Taufstein aus der Kreuzkirche steht heute in der Stiftskirche.

1861 wurden auf Veranlassung des preußischen Baumeisters und Ministers Friedrich August Stüler die beiden Türme der Kirche erneuert. 1865 erhielt die Kirche ihren heutigen Zugang von Westen her, die beiden bisherigen Zugänge zum Kirchenraum im Langhaus wurden verschlossen und sind heute nur noch durch Stuckrahmen sichtbar.

Im Rahmen umfassender Restaurierungsarbeiten von 1988 bis 1991 konnte der Innenraum weitgehend erneuert sowie der Fußboden mit schwedischem Kalksandstein, der auch in der Stiftskirche zu finden ist, neu ausgelegt werden. Die Restaurierung des Kreuzaltars und der Orgel sowie die Sanierung der Fassaden und Dächer stehen noch aus.

Rundgang

Die Ansicht des Langhauses der Kreuzkirche wird durch die marmorierte Säulenreihe sowie die mit Stuckelementen abgesetzten Deckenfresken bestimmt. Die Freskierung der Kreuzkirche erfolgte vermutlich durch den schlesischen Maler Georg Wilhelm Neunhertz (1689–1749), der sich zwischen 1730 und 1740 mehrfach in Neuzelle aufgehalten

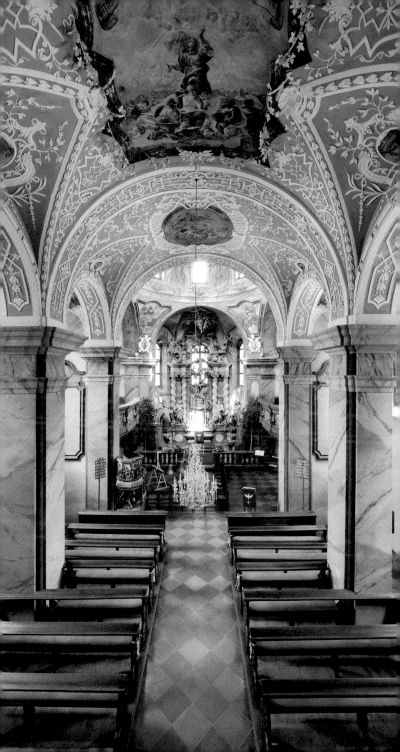

hatte. Auf ihn gehen vermutlich auch die Fresken in der Vorhalle der Stiftskirche einschließlich des Stifterbildes, die unteren Bilderreihen an der Nord- und Südseite der Stiftskirche (Namen-Jesu-Litanei) sowie die Fresken in der Sakristei der Stiftskirche zurück. Die Herkunft der Malereien konnte bisher nicht eindeutig geklärt werden.

Für die Anlage der Deckenfresken im Langhaus der Kreuzkirche hatte man ein pädagogisches Programm gewählt. Im Mittelpunkt der neun Darstellungen wird die Bergpredigt aus dem Matthäusevangelium zitiert und als Motto der kleinen Bilderreihe vorangestellt: »Erfreuet euch und frohlocket, dann euer Lohn ist groß in den Himeln« (Matthäus 5,12). Himmlischen Lohn verheißt Jesus seinen Jüngern, die in der Szene in regionaltypischer Umgebung zu sehen sind. Um diese Darstellung herum werden die acht Seligpreisungen der Bergpredigt mit Beispielen aus der Heiligen Schrift illustriert. Am bekanntesten dabei sind die Darstellungen der wunderbaren Brotvermehrung (Joh. 6,1–13) sowie der Kindersegnung Jesu (Lukas 18,15–17).

Eine Inschrift in der Bekrönung der Orgel an der Westseite der Kreuzkirche lässt auf einen Einbau im Jahre 1730 schließen. Von der ersten Orgel ist jedoch nur der Prospekt mit der Anordnung der Pfeifen in einem Strahlenkranz übrig geblieben. Über den Erbauer gibt es nur Vermutungen. 1904 erfolgte ein Umbau der Orgel durch Wilhelm Sauer aus Frankfurt (Oder), nachdem bereits 1890 ein neues Werk in den barocken Prospekt eingesetzt worden war. Weitere Überarbeitungen erfolgten 1957/58 und 1991. Das Werk umfasst heute 19 Register.

Zur barocken Ausstattung der Kreuzkirche gehören auch die reich mit Intarsien verzierten Kirchenbänke sowie die Intarsienschränke im nördlichen Querschiff des Kuppelanbaus, die vermutlich eine kleine Sakristei abgegrenzt haben.

Ältestes Ausstattungsstück der Kreuzkirche ist die fahr- und lenkbare Kanzel, die vermutlich aus dem 16. Jahrhundert stammt und an ihrer Brüstung in der Mitte den hl. Aegidius mit seinem Attribut (Hirschkuh) zeigt. Es ist anzunehmen, dass diese Kanzel bereits in der dem hl. Aegidius geweihten Pfortenkapelle, dem Vorläuferbau der Kreuzkirche stand. Aegidius gilt nach katholischer Tradition als einer der 14 Nothelfer, der für eine gute

Beichte sorgte. Flankiert wird die Gestalt von den vier lateinischen Kirchenvätern Ambrosius (Bienenkorb), Hieronymus (Löwe, Kruzifix, Totenschädel), Gregor (Tiara, Papstkreuz) und Augustinus (Kind mit Muschel).

Der Kreuzaltar dominiert die Ansicht der Kirche. Vermutlich geht die Gestaltung des Altars, des Stuckmarmors, der Stuckaturen sowie der goldenen Holzreliefs auf Mitglieder der Wessobrunner Künstlerfamilie Hennevogel zurück, die am südlichen Zugang des Klosters ein Marmorierhaus als Werkstatt und Wohnhaus betrieb. Die Architektur des Kreuzaltars erreicht mit ihren naturalistischen Figuren und ihrer Tiefe eine plastische Bühnenwirkung. Hauptfigur ist der gekreuzigte Jesus, der durch die Kirchendecke als Abgrenzung des irdischen vom himmlischen Bereich bricht. Von oben nähert sich von Engeln und Wolken begleitet Gottvater, die Geist-Taube im goldenen Strahlenkranz schwebt zwischen ihnen. Um die Kreuzigungsszene herum wird die Passionsgeschichte erzählt. Engel präsentieren die Leidenswerkzeuge und andere Attribute der biblischen Darstellung und ihrer Legenden: Die zur Kreuzabnahme benutzte Leiter (links oben), die Geiselsäule (rechts oben), das Säckchen mit dem Judaslohn, Hammer und Zange, der auf einem Stab aufgerichtete Essigschwamm oder etwa der eiserne Handschuh als Attribut der römischen Soldaten. Dem Altar sind links Maria und Bernhard von Clairvaux sowie rechts Johannes und vermutlich Benedikt von Nursia zugeordnet. Interessant ist ein Vergleich des sehr volkstümlichen Kreuzaltars in der Kreuzkirche mit dem Kreuzaltar in der Stiftskirche der teilweise mit denselben Attributen sehr viel kunstvoller und intellektueller wirkt.

Auch auf der südlichen Wand des ehemaligen Kapitelsaales im Kreuzgang findet man die Attribute der Passionsgeschichte in Neuzelle noch einmal, diesmal in einer mittelalterlichen Darstellung von 1450 (s. S. 59). Zu den Darstellungen in der Kreuzkirche gehören auch die acht vergoldeten Holzreliefs mit einigen Passionsdarstellungen, die an den Brüstungen der Querhausbalkone sowie im Hauptaltar zu sehen sind. Dieser Zyklus setzt an der nördlichen Empore links mit dem Abendmahl Christi ein und wird mit dem Verhör vor Kaiphas, der Geißelung Christi fortgesetzt. Im Hauptaltar sind eine Gethsemanedarstellung und die

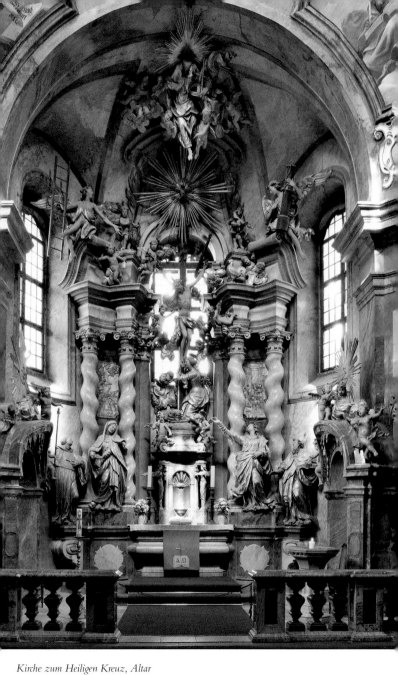

Kirche zum Heiligen Kreuz, Altar

Verspottung Christi zu sehen. Die Reihe wird auf der südlichen Empore mit der Auferstehung Christi, Christi Himmelfahrt und der Gründung der Kirche an Pfingsten abgeschlossen.

Höhepunkt der Ausstattung der Kreuzkirche ist das große Kuppelfresko, das mit einer Fläche von rund 128 qm nicht nur als größtes Fresko in der Niederlausitz gilt, sondern auch die gegenreformatorische Ideen- und Gedankenwelt für Neuzelle aufnimmt. Viele Kirchen im böhmischen und süddeutschen Raum wurden im 18. Jahrhundert mit großen und prächtigen Kuppelgemälden ausgestattet, in denen biblische Gestalten, aber auch Personen der Zeitgeschichte oder Angehörige des jeweiligen Konvents der Klöster zu sehen waren. Ob im Andechser Heiligenhimmel, in der Prager Loretokirche oder im Deckenfresko im Kloster Weltenberg, das dem Neuzeller Kuppelhimmel inhaltlich und zeitlich besonders nahesteht, immer haben Maler und Freskanten die Kuppelarchitektur genutzt, um in plastischer Form die Gläubigen in den »Himmel schauen zu lassen«.

Wer an den Altar der Kreuzkirche herantritt, steht nicht nur vor dem gekreuzigten Jesus im Kreuzaltar, sondern auch vor dem Erzengel Michael im Kuppelhimmel, der den Eintritt ins Paradies in Neuzelle ganz bildlich überwacht. Als Seelenwäger (Hiob 31,6) führt er eine Waage mit sich, die ihm schwungvoll von einem Engel gereicht wird. Auf dieser Waage wägt er die Werke der Menschen ab. Im *Liber Vitae*, das über den Kuppelrand herausragt, sind die Taten der Menschen verzeichnet (Daniel 12,1–2).

Jesus und Erzengel Michael als Vertretern der Religion steht Rudolph I. (1218–91) als weltliche Figur gegenüber. Er wurde besonders im 18. Jahrhundert als Vorbild österreichischer Frömmigkeit verehrt. Von Engeln erhält er Krone, Zepter, Reichsapfel, Rüstung und Feldherrenstab als Insignien des Heiligen Römischen Reiches und führt auf der Gemeindeseite die Gemeindemitglieder an.

Ein interessantes Detail ist rechts neben Rudolph I. zu sehen. Dort wird Leopold III. (1073–1136) vermutet, der 1485 heiliggesprochen und 1663 zum Landespatron von Österreich erhoben wurde. Er hält seinen roten Mantel schützend über die Ägidiuskapelle, die im frühen 18. Jahrhundert dem Neubau der um 1735 fertiggestellten Neuzeller Leutekirche weichen musste.

Kirche zum Heiligen Kreuz, Schematische Darstellung der Deckenfresken

Westportal
Zugang zur Kirche seit 1866

Maria Magdalena salbt die Füsse Jesu (Lukas 7,36–39) *Seelig seind die Leid tragen, dan sie sollen getröstet werden* (Matthäus 5,4)	Elias wird durch einen Raben gespeist (1. König 17,1–6) Antonius besucht Paulus von Theben; Ein Rabe bringt ihnen Brot *Seelig seind die Armen im Geist, dann ihr ist das Himelreich* (Matthäus 5,3)	Enthauptung Johanne des Täufers (Matthäus 14,3–11) *Seelig seind die Verfol- gung leiden umb der Ge rechtigkeit willen, dann das Himelreich ist ihr* (Matthäus 5,10)
Wunderbare Brot- vermehrung (Joh. 6,1–13) *Seelig seind die Hungern nach der Gerechtigkeit, dann sie werden ersättigt werden* (Matthäus 5,6)	Bergpredigt Jesu (Matthäus 5,1–2) *Erfreut euch und frohlocket, dann euer Lohn ist groß in den Himel* (Matthäus 5,12)	Kindersegnung Jesu (Lukas 18,15–17) *Seelig seind die Sanft- müthigen, dan sie werden die Erd besitzen* (Matthäus 5,5)
Tobias heilt seinen blinden Vater (Tobias 11,1–15) *Seelig seind die- Friedsamen, dann sie sollen Kinder Gottes genennet werden* (Matthäus 5,9)	Die heilige Familie, Elisabeth und der Johannesknabe *Seelig seind die eines reinen Hertzens sein, den sie werden Gott* (Matthäus 5,8)	Begrüßung der drei Engel durch Abraham (Genesis 18,1–10) *Seelig seind die Barm- hertzigen, dann sie werden Barmhertziter erlangen anschauen* (Matthäus 5,7)

Altar

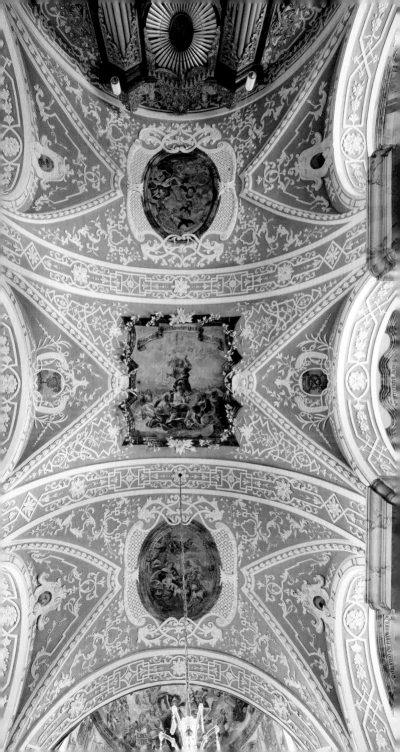

Damit wurde zum Ausdruck gebracht, dass das Kloster Neuzelle auch nach der Zuordnung der Niederlausitz an Sachsen nach dem Prager Traditionsrezess (1635) weiterhin unter dem Schutz der österreichischen und böhmischen Krone steht.

Die Darstellung des Paradieshimmels mit den habsburgischen Herrscherfiguren des 12. und 13. Jahrhunderts drückt ein Spannungsfeld aus, das insbesondere in der Barockzeit für die Neuzeller Konventualen lebensbestimmend sein musste. Den starken Visionen und Bildern eines Paradieses auf Erden steht die tägliche Daseinsvorsorge sowie Bedrohung durch weltliche Mächte gegenüber. Das ist die politische Aussage im Neuzeller Kuppelhimmel.

Der Neuzeller Kuppelhimmel bietet jedoch mehr als eine Auseinandersetzung mit religiösen und politischen Fragen der Zeit. Für den Rechtgläubigen gibt es die Vision, einmal in diesen Himmel aufgenommen zu werden und in der Gemeinschaft biblischer Gestalten und Heiliger weiter zu leben.

Und wer sich da alles versammelt hat. In der unteren Reihe sind neben dem Erzengel Michael (Harnisch, Schild, Flammenschwert) noch die assistierenden Erzengel Gabriel (Lilie) und Rafael (Pilgerstab, Rauchfass) zu sehen. Es folgen die zwölf Apostel angeführt von Petrus (Schlüssel) und Paulus (Schwert) wie sie in Neuzelle auch über dem Klosterportal sowie am Hochaltar der Stiftskirche dargestellt sind.

Die zweite Reihe beginnt mit Johannes dem Täufer (Fellgewand, Kreuzstab) und wird mit Maria (Sternenkranz) abgeschlossen. Besonders gut zu erkennen sind Moses (Gesetzestafeln) und der Erzdiakon und Märtyrer Florian (Fahne, Wasserkübel).

Die Kreuzkirche wurde als Pfarrkirche für die katholische Kirchengemeinde erbaut und dient heute der evangelischen Kirchengemeinde als Gotteshaus. Ihre Ausstattung thematisiert die großen Botschaften der christlichen Religion: die ethischen Maßstäbe der Bergpredigt, den aus der Passion Christi abgeleiteten Erlösungsgedanken sowie die heilsgeschichtliche Erwartung auf ein besseres Leben unter dem Dach der Kirche. Ihre Geschichte und ihre Ausstattung mahnen deshalb die Einheit der christlichen Kirche an.

KLOSTERGARTEN
UND ORANGERIE

Geschichte

W er heute vom Stiftsplatz aus in den Klostergarten übertritt, wird seine erste Überraschung kaum verbergen können. Steil fallen die Terrassen in die Oderniederung ab, der Blick schweift bis zu den Oderauen am Horizont und ins benachbarte Polen. Was im barocken Sinne ganz nach großem Theater aussieht, wurde jedoch erst 1820 sichtbar, als man an der Ostseite des Stiftsplatzes ein baufällig gewordenes Böttchereigebäude abgerissen hatte.

Der Klostergarten in Neuzelle ist etwas älter. Er wurde in Zusammenhang mit dem repräsentativen Ausbau des Klosters in der Mitte des 18. Jahrhunderts als Barockgarten angelegt. Der bereits unter Abt Martinus Graff (1727–41) begonnene Ausbau der Außenanlagen des Klosters wurde von seinem Nachfolger Abt Gabriel Dubau (1742–75) zielstrebig fortgesetzt. Seine Hinwendung zur Natur, zu Botanik und Gartenbau führte zur Umgestaltung des bereits vorhandenen Abtsgartens. Die Gestaltung des Gartens nach französischem Vorbild wurde durch den Bau einer Orangerie ergänzt.

In ganz Europa markiert die Anlage von Barockgärten einen Höhepunkt der Gartenbaukunst. Die Anwendung architektonischer Prinzipen und geometrischer Formen auf die Natur steht im bewussten Gegensatz zur natürlichen Umgebung des Gartens. Durch die anspruchsvolle und kunstvolle Gestaltung wird mit rationalistischem Kalkül nicht nur der Wille zur Beherrschung der Natur, sondern auch der Herrschaftswille mit absolutistischer Geste dokumentiert.

Es ist deshalb nicht verwunderlich, dass die Gartenanlagen im französischen Stil später vom Bürgertum in der Auseinandersetzung mit dem absolutistischen System als unnatürlich und gekünstelt verurteilt und meist in Landschaftsgärten umgewandelt wurden. Die nächsten größeren Barockgärten sind heute am

Klostergarten mit Orangerie

Schloss Charlottenburg in Berlin oder in Sachsen (Großsedlitz, Pillnitz) zu finden.

Auch in den Zisterzienserklöstern bedeutet das Barockzeitalter einen Höhepunkt klösterlicher Gartenkultur und ist gleichzeitig Ausdruck ihrer Blütezeit. Bereits in der Mitte des 17. Jahrhunderts besaßen viele Stifte in Mitteleuropa große Prachtgärten. In Ossegg (Tschechien) wurde 1730 der Stiftsgarten terrassenförmig angelegt und mit geschnittenen Bosketts, Alleen und zahlreichen Freiplastiken ausgestaltet. 1740 wurde in Kloster Kamp mit der Errichtung der Prälatur ein Terrassengarten geformt, der ebenfalls mit Orangerien, Broderie-Parterre,

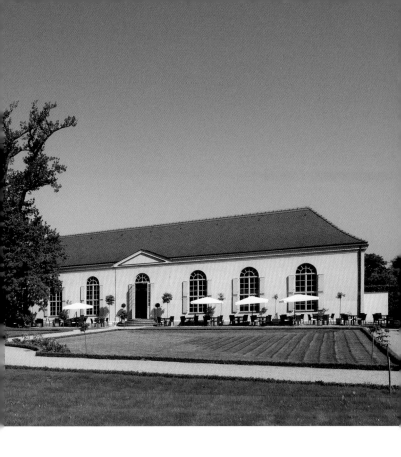

Wasserspiegeln und Bosketts gestaltet war (Wiederherstellung ab 1986).

Auch in Neuzelle erfolgte die Anlage eines barocken Gartens mit einer Fläche von rund 5 ha in der Blütezeit des Klosters und markiert den Höhepunkt seiner geistigen und wirtschaftlichen Entwicklung. Die Gestaltungs- und Ordnungsprinzipien des Gartens, Sichtachsen, Spiegelteiche, Wassersysteme sowie barocke Gestaltungselemente wie die Terrassenanlagen des um 1755 entstandenen Gartens konnten bis heute bewahrt werden. Lageplan und Ansichten der barocken Gartenanlage sind im Neuzeller Stiftsatlas überliefert, der in den Jahren 1758–63 nach um-

fänglichen Vermessungen und Kartierungen entstanden ist (Abb. S. 12/13). Die Darstellungen dienen heute neben gartenhistorischen Untersuchungen und archäologischen Grabungen als wichtige Grundlage für die Erhaltung und Wiederherstellung der historischen Gärten. Auch Teile des alten Pflanzen- und Baumbestandes, insbesondere in den umfänglichen Heckenanlagen, sind erhalten geblieben.

Nach der Auflösung des Klosters Neuzelle im Jahr 1817 wurde der Garten zunächst noch von den ehemaligen Stiftsgärtnern fachmännisch gepflegt. 1818 zählte man 144 Kübelpflanzen, davon waren 120 Zitronenbäume. Teile des Gartens wurden zunehmend vom Evangelischen Lehrerseminar bewirtschaftet. Die Verpachtung des Gartens an das Evangelische Lehrerseminar führte ab 1841 dazu, dass der Garten nur noch ungenügend gepflegt und zunehmend überpflanzt wurde.

Obwohl es in der Folgezeit immer wieder ernsthafte Bemühungen zur Pflege und Wiederherstellung des barocken Gartens gab, konnte angesichts hoher Investitions- und Pflegekosten kein befriedigendes Ergebnis zur Erhaltung der historischen Parkanlage erzielt werden. Auch im 20. Jahrhundert konnten immer wieder nur Teilmaßnahmen umgesetzt werden, der Garten selbst verwilderte jedoch zunehmend.

Das Institut für Denkmalpflege der DDR legte 1971 eine Studie zur Wiederherstellung der historischen Gartenanlage in Neuzelle vor. Fehlende Mittel verhinderten jedoch die Umsetzung. Immerhin konnte erreicht werden, dass der Klostergarten 1979 in die zentrale Denkmalliste aufgenommen wurde, auch wenn inzwischen der Spiegelteich mit Bauschutt verfüllt (1972) und der östlich des Dorchegrabens gelegene Gartenteil zur Kleingartenkolonie umgewidmet worden war. In den 1980er Jahren kümmerte sich ein »Parkaktiv Neuzelle« um die Pflege und Unterhaltung der Parkanlage und konnte 1992 den Spiegelteich wieder ausheben und reaktivieren.

Seit 1997 wurde von der Stiftung Stift Neuzelle die Wiederherstellung der Klostergärten durch Grundlagenermittlungen, archäologische Grabungen und einer Gesamtplanung für den Garten vorbereitet. Der Grundriss des Gartens im Klosterplan von 1758 aus dem Stiftsatlas konnte durch archäologische Gra-

Blick über den Spiegelteich zur Kreuzkirche

bungen weitgehend bestätigt werden. Der erste Bauabschnitt mit der Rekonstruktion von Orangerie und Broderie-Parterre konnte 2004 abgeschlossen werden, ein zweiter Bauabschnitt für die Bereiche Spiegelteich und Konventgarten war 2008 fertiggestellt. Weitere Maßnahmen sind für den Zeitraum nach 2014 vorgesehen, um die Wiederherstellung des ca. 5 ha großen historischen Gartens abschließen zu können.

Rundgang

Die ursprünglich 5 ha große, umfriedete Gartenanlage vor der östlichen Klostermauer ist in den »Herrschaftlichen Lust-, Obst- und Küchengarten« des Abtes und den »Konventgarten« gegliedert. Beide sind durch eine hohe Mauer und das Gebäude der Orangerie voneinander getrennt. Der repräsentative Abtgarten war bereits im 18. Jahrhundert für Besucher geöffnet, während der ebenfalls aufwendig gestaltete Konventgarten unterhalb des Klausurgebäudes bis zur Auflösung des Klosters ausschließlich den Mönchen vorbehalten war.

Aus der Lage des Klosters auf einem Bergsporn am Rande der Oderniederung ergab sich die Möglichkeit, einen lang gestreckten Terrassengarten anzulegen, der vielfältige Blickbeziehungen auf die geometrisch gegliederten Gartenpartien bietet. Aber auch Blicke vom Gartenparterre hinauf zu den mächtigen Gebäuden der Klausur, der Stiftskirche St. Marien, der Sommerabtei (heute Katholisches Pfarramt) und der Kirche zum Heiligen Kreuz zeugen von der Dramaturgie des barocken Entwurfs.

Beide Gärten werden der Länge nach durch den Dorchegraben halbiert und waren einst durch zahlreiche Brücken in den Hauptwegeachsen miteinander verbunden. Östlich des Wassergrabens befanden sich vermutlich die Nutzgärten, die sich ebenfalls in die geometrische Gartengestaltung einfügten.

Zentrum des Gartens ist die nach Süden orientierte Orangerie. Die um 1755 erbaute Orangerie wurde von 1844–1993 als Turnhalle genutzt, das südlich angelegte Parterre als Sportplatz. Bei der Sanierung der Orangerie wurden die alten Pflanzenstuben wiederhergestellt und alle Um- und Anbauten beseitigt. Die Orangerie dient heute als Winterquartier für ca. 50 Orangenbäumchen, die in den Sommermonaten das Schmuckparterre und die Terrassen zieren. Im Sommer wird die Orangerie für Ausstellungen und Veranstaltungen der Stiftung Stift Neuzelle, für Trauungen des Amtes Neuzelle sowie als Sommercafé genutzt.

Über die Hauptachse des Gartens gelangt man über den Springbrunnen des Broderie-Parterres durch das Halbrund der Treillage zum Spiegelteich. Spiegelteiche waren exakt geplante barocke Stilelemente, in ihrem Wasserspiegel wollte man bestimmte Bilder erzeugen. Am eindrucksvollsten ist der Spiegel der Klosteranlage, den man von der südöstlichen Ecke des Teiches betrachten kann.

Unterhalb des katholischen Pfarrhauses ist ein Terrassenkeller zu sehen. Ursprünglich erhob sich über dem Keller die Sommerabtei des Abtes, die man jedoch 1820 abgerissen hatte. Vermutlich konnte der Abt aus dem Terrassenkeller in seinen Garten treten. Zwischen den beiden Ausgängen war eine Grotte angelegt, die entsprechend den archäologischen Befunden mit einem Mosaik aus bunten Steinen und Glas ausgeschmückt war.

Blick vom Orangeriegarten zur Klosterkirche

Geschnittene Hecken, Heckengänge, in Form geschnittene Bäumchen, Schmuckbeete, Spalierobst sowie Treillagen und Pavillons sind weitere Elemente barocker Gartenanlagen, die im Neuzeller Klostergarten neben dem barocken Baum und Hainbuchenbestand gezeigt werden. In unmittelbarer Umgebung des Spiegelteiches sind drei Sandsteinskulpturen zu sehen, die 2008 anlässlich des 18. Künstlerpleinairs des Landkreises Oder-Spree entstanden sind und angekauft werden konnten.

Im Konventgarten nördlich der Orangerie ist das Lindenrondell von lokaler Bedeutung. Dort steht in der Mitte ein Etagenbaum, der auch als »Gotteswunder« bezeichnet wird. Der Sage nach sollte der umgekehrt eingesetzte Baum bei einem Austrieb die Unschuld eines Mönches bewiesen haben, dem man den Bruch des Keuschheitsgelübdes vorgeworfen hatte.

Mit der Erhaltung und denkmalgerechten Wiederherstellung des Klostergartens in Neuzelle ist es möglich, ein für Brandenburg einmaliges Zeugnis der Gartenbaukunst wieder zu beleben, das auf eine der großen europäischen Traditionen der Gartenkultur und der Baukunst zurückgeht. Die Instandhaltung und Restaurierung des Neuzeller Klostergartens ist deshalb von einer weit über die Region hinausgehenden Bedeutung.

WEITERE KLOSTERGEBÄUDE

Neben den Außenanlagen, Klausur- und Kirchengebäuden
haben sich in Neuzelle fast alle Wirtschafts- und Verwaltungsge-
bäude des Klosters erhalten, auch wenn sie in der Folgezeit viel-
fach umgebaut und überformt wurden.

Der Kutschstall

Das Kutschstallgebäude begrenzt den Stiftsplatz südlich.
Neuere Bauforschungen haben ergeben, dass erste
Baumaßnahmen für das heutige Gebäude vermutlich
um 1700 erfolgt sind, der Keller scheint noch zu einem mittelal-
terlichen Vorgängerbau zu gehören. Vermutlich bestand der
Kutschstall zunächst aus zwei getrennten Gebäudeteilen. Es ist
deshalb davon auszugehen, dass 1804 das Kutschstallgebäude
fast vollständig neu errichtet worden ist. Das Gebäude besitzt im
Mittelteil des Erdgeschosses einen großen Gewölberaum, der zu-
nächst als Pferdestall, später auch als Feuerwehrdepot genutzt
wurde. In anderen Gebäudeteilen waren das Klostergefängnis,
die Weinpresse und eine Bildhauerwerkstatt untergebracht. Im
Obergeschoss dürften sich Speicher- und Lagerräume befunden
haben. Die Änderung von Verwaltungs- und Wirtschaftsstruktu-
ren reduzierten den Platzbedarf des Stifts Neuzelle und führten
um 1840 zu Umbauten für die Wohn- und Schulnutzung. An der
südöstlichen Seite wurde ein Waisenhaus eingerichtet. Das heuti-
ge Florianstift in Neuzelle geht auf diese Einrichtung zurück. Bis
vor einigen Jahren wurde das Kutschstallgebäude für Wohn- und
Lagerzwecke genutzt. Derzeit wird die Sanierung vorbereitet, die
Internatsplätze, Pfarrwohnung und Pfarrbüro der evangelischen
Kirchengemeinde, Museum und Depot für die Neuzeller Pas-
sionsdarstellungen vom Heiligen Grab sowie gewerbliche Einhei-
ten vorsieht. Das mittelalterliche Kellergewölbe soll als Wein-
keller genutzt werden können.

Stuckdecke im Kanzleigebäude, 1723

Die Kanzlei

Das den Stiftsplatz südwestlich begrenzende Kanzleigebäude wurde 1723 als Verwaltungs- und Wirtschaftsgebäude erbaut. Die weltliche Klosterverwaltung und der Rentmeister hatten hier ihren Verwaltungssitz. Nach 1817 erfolgte der Umbau des Gebäudes zu Wohnzwecken. 1860 bezog der evangelische Pfarrer eine Wohnung in der Kanzlei. Erhalten hat sich die wertvolle Stuckdecke im ehemaligen Amtszimmer des Rentmeisters. 1948 bezog das Priesterseminar Bernhardinum das Kanzleigebäude und baute auch den südlichen Gebäudeteil aus, der bis dahin als Stall und für Lagerzwecke genutzt wurde. 1993 wurde das Priesterseminar nach Erfurt verlegt. Nach der Sanierung ist die Nutzung des Gebäudes als Internat vorgesehen.

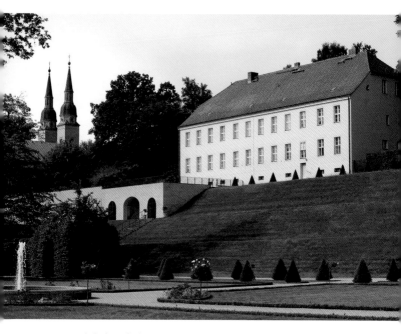

Katholisches Pfarrhaus

Katholisches Pfarrhaus

Während der Amtszeit von Abt Martinus Graff (1727–41) wurde auch das heutige katholische Pfarrhaus errichtet. Der heute noch bestehende Gebäudeteil war damals noch nicht in Geschosse eingeteilt, sondern wurde in seiner gesamten Höhe als *Fürstensaal* genutzt. Zum Garten hin diente ein Anbau als Sommerabtei. Bei durchgreifenden Umbauten nach der Klosterablösung wurden im Haupthaus ab 1820 Geschossdecken eingezogen, die neu geschaffenen Räumlichkeiten wurden als Wohnung des katholischen Pfarrers sowie als Schulräume genutzt. Die Sommerabtei wurde abgerissen, nur der zum Garten hin geöffnete Keller blieb erhalten. Heute ist das Gebäude katholisches Pfarrhaus.

Waisenhaus

Das heute als Waisenhaus bezeichnete Gebäude liegt nördlich des Klausurgebäudes und dürfte um 1740 als Schlachthaus erbaut worden sein. 1818 wurde in dem Gebäude ein Waisenhaus eingerichtet, das zum Evangelischen Lehrerseminar gehörte und bis 1925 bestand. Um 1930 wurde es für die Schul- und Internatsnutzung umgebaut. Zuletzt nutzte die Gemeinde Neuzelle das Waisenhaus bis 2003 als Horteinrichtung. Nach umfangreichen Sanierungs- und Modernisierungsmaßnahmen sind in dem Gebäude seit 2008 Klassenräume sowie die Mensa der Schulen im Stift Neuzelle untergebracht. Im Erdgeschoss konnte ein großer Saal mit einem historischen Deckengewölbe erhalten werden, der heute als Speisesaal genutzt wird.

Haus auf dem Priorsberg (Carolusheim)

In der ersten Hälfte des 18. Jahrhunderts wurde auf dem Priorsberg ein Winzerhaus am Ende der vom Klosterportal nach Westen führenden Allee erbaut. Das Gebäude, von dem heute nur noch die Keller erhalten sind, diente zur Bewirtschaftung des ebenfalls auf dem Priorsberg angelegten Weinberges. Das heutige Gebäude wurde 1847 als zweigeschossiges Wohnhaus errichtet. 1904 richtete die Berliner Frauenrechtlerin Hanna Bieber-Böhm dort ein Erholungsheim für Berliner Frauen und Mädchen sowie eine Haushaltsschule ein, die 1921 vom Berliner Lette-Verein weitergeführt wurde. 1936 kaufte das Stift Neuzelle das Gebäude zurück und überließ es dem Bund deutscher Mädchen (BdM) und später der NPEA. 1946 richteten Ordensschwestern der Borromäerinnen ein Krankenhaus und Altersheim ein und gaben dem Gebäude den heute noch populären Namen Carolusheim, der an den hl. Carl Borromäus erinnern sollte. Von 1961–95 wurde das Gebäude als Kindertagesstätte der Gemeinde Neuzelle genutzt und stand danach leer. 2008 konnte das Haus mit einem Anbau dem Gymnasium im Stift Neuzelle zur Nutzung als Internat übergeben werden. 43 Internatsplätze

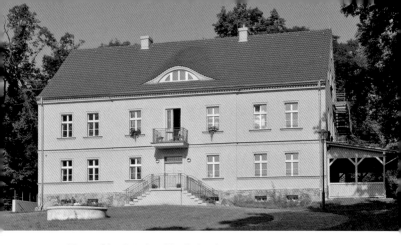

Haus auf dem Priorsberg (Carolusheim)

konnten dort geschaffen werden. In unmittelbarer Nähe des Hauses ist im Wald das Grabmal von Hanna Bieber-Böhm zu sehen.

Hospital, Klostermühle

An der Auffahrt zum Priorsberg ist links das ehemalige Klosterhospiz mit seinem markanten zweistufigen Dach zu sehen. Das Gebäude ist vermutlich 1783 errichtet worden und wird heute als Wohnhaus sowie als Ladengeschäft genutzt. Hinter dem Hospital liegt südlich des ehemaligen Mühlengrabens die alte Klostermühle. Das weiß getünchte Backsteingebäude ist 1892 neu errichtet worden und ersetzte das alte Mühlengebäude. In den Anbauten sowie im Keller ist teilweise noch alte Mühlentechnik erhalten.

Klosterbrauerei

Das alte Gebäude der Klosterbrauerei lag ursprünglich nordwestlich der Klosteranlage. Das alte Brauereigebäude war 1908 abgerissen worden. Der ehemalige Pächter baute 1902/03 das jetzige Brauereigebäude an der westlichen Zufahrt zum Kloster, dem heutigen Brauhausplatz. Die Klosterbrauerei kann besichtigt werden.

Fasanenwald

Verlässt man das Klostergelände durch die südliche Klosterpforte, stößt man zunächst auf das im 18. Jahrhundert erbaute Marmorierhaus (heute Kindertagesstätte). Folgt man dem Weg in südlicher Richtung, kommt man hinter dem Freibad in den Fasanenwald. Ein Kloster- und Geländeplan von 1739 zeigt im hinteren Bereich einen »Fasan Garten« als gestaltete Anlage mit Gebäuden und einer Einzäunung. Der genaue Standort ist bisher nicht nachweisbar, da keine baulichen oder archäologischen Befunde existieren. Die Bepflanzung des Fasanenwaldes mit Bäumen ist erst im 19. Jahrhundert erfolgt. Heute sind dort einige interessante Baum- und Blumenarten zu finden. Zur Jagd ging der Abt des Klosters jedoch in den Klosterwäldern im Revier von Siehdichum. Im 18. Jahrhundert ließ man auf dem Gelände des heutigen Gasthauses Siehdichum eine Jagdhütte erbauen.

Klosterbrauerei

PERSPEKTIVEN

A m 22. August 1991 beschloss der Kreistag des Landkreises Eisenhüttenstadt die Wiederbelebung des Stiftes Neuzelle. Seit 1996 befindet sich das Kloster Neuzelle in der Verwaltung der daraufhin vom Land Brandenburg gegründeten öffentlich-rechtlichen Stiftung Stift Neuzelle. Damit erst beginnt die brandenburgische Epoche des »Barockwunders«. Zu den Aufgaben der Stiftung gehört die bauliche Sanierung und denkmalgerechte Nutzung der Anlage sowie die Förderung von Wissenschaft, Bildung und Kultur. Zum Vermögen der Stiftung gehören Liegenschaften und Flächen des Klosters Neuzelle im Umfang von derzeit rund 7.800 ha (Stand 2012), die nach 1990 im Eigentum von Bund, Land oder Kommunen waren. Die Vermögenszuordnung soll bis 2013 abgeschlossen sein.

Die Baumaßnahmen zur Wiederherstellung der Klosteranlage werden vom Brandenburgischen Landesbetrieb für Liegenschaften und Bauen (BLB) für die Stiftung durchgeführt. Bis Ende 2010 konnten rund 30 Mio EUR für die Sanierung der Klosteranlage sowie für Restaurierungen aus Bundes-, Landes- und Fördermitteln aufgewendet werden.

Der kulturtouristischen Bedeutung des historischen Klosterensembles trägt die Sanierung des Kreuzgangbereiches mit der Einrichtung eines Klostermuseums sowie die Restaurierung des barocken Klostergartens Rechnung. Obwohl die Sanierung des Klostergartens noch nicht abgeschlossen ist, wurde die um 1760 entstandene Parkanlage 2008 von der Deutschen Zentrale für Tourismus (DZT) in die Liste der 53 bedeutendsten Gartenanlagen Deutschlands aufgenommen. Aus dem Land Brandenburg sind in dieser Liste noch die Parkanlagen in Potsdam-Sanssouci, Rheinsberg und Branitz verzeichnet.

Rund 100.000 Menschen besuchen heute jährlich das Kloster Neuzelle. 2004 konnte Neuzelle zum Erholungsort ernannt werden. Mit dem »Strohhaus« besitzt Neuzelle einen weiteren touristischen Anziehungspunkt. In dem restaurierten Bauerngehöft

Strohhaus

aus dem 18. Jahrhundert ist eine Ausstellung zur bäuerlichen Alltagskultur zu sehen. Im Bauernmuseum der Agrargenossenschaft Neuzelle sind historische Zeugnisse der Agrartechnik ausgestellt. Beide Museen ergänzen die Besichtigung des Klosters Neuzelle und geben einen Einblick in die Lebens- und Arbeitsweise der Bevölkerung im Klosterland.

Die baulichen Zeugnisse des Kloster Neuzelle sowie der in beiden Pfarrkirche gelebte christliche Glaube ermöglichen auch heute noch, fast 200 Jahre nach der Klosteraufhebung, einen faszinierenden Einblick in eine eigene geistige und ästhetische Welt. Um dieses Verständnis weiterhin vermitteln zu können, ist die authentische Wirkung der Klosteranlage einerseits zu erhalten und zu fördern, andererseits gilt es auch, sich den wirtschaftlichen Erfordernissen nicht zu verschließen, die das Denkmal zu einem Entwicklungskern für die Gemeinde Neuzelle und für die Region werden lässt. Auf diesem schmalen Grad einer behutsamen, denkmalgerechten und wirtschaftlichen Entwicklung haben Neuzelle und sein Kloster ihre Zukunft noch vor sich.

CHRONOLOGIE

1268 Stiftung des Klosters Neuzelle durch den meißischen Markgrafen Heinrich den Erlauchten

1281 Besiedlung durch die Mönche aus dem Kloster Marienzelle (Altzella)

1300 Beginn der Bautätigkeit auf dem jetzigen Standort des Kloster Neuzelle (Abschluss der ersten Bauphase um 1330)

1380 Beginn der zweiten Bauphase (bis ca. 1410)

1429 Überfall durch die Hussiten, Zerstörung der Anlage und Hinrichtung von Klosterangehörigen

1450 Abschluss der Bauarbeiten am Kreuzgang

1631 Überfall der schwedischen Truppen auf das Kloster Neuzelle im Dreißigjährigen Krieg und Vertreibung des Konvents

1646 Rückkehr des Abtes Bernhard von Schrattenbach aus dem Exil in das Kloster Neuzelle

1650 Einleitung der Barockisierung der Stiftskirche St. Marien

1710 Baumaßnahmen zur Erweiterung der Klausur, die sich in der Folgezeit auch auf die Erweiterung und den Neubau weiterer Klostergebäude erstrecken

1730 Neubau der Kirche zum Heiligen Kreuz als Leutekirche (bis 1740)

1741 Weihe des barocken Hochaltars in der Stiftskirche St. Marien

1760 Anlage des Klostergartens im französischen Stil

1817 Aufhebung des Klosters Neuzelle durch den preußischen König Friedrich Wilhelm IV. und Überführung des Klosterbesitzes an das preußisch-staatliche Stift Neuzelle

1818 Einrichtung eines Evangelischen Schullehrerseminars und Gründung einer Evangelischen Kirchengemeinde

1892 Zerstörung der Klausurgebäude, der Brauerei sowie des Waisenhauses durch einen Großbrand

1922 Schließung des Evangelischen Lehrerbildungsseminars und Errichtung einer Aufbauschule

1934 Einrichtung einer Nationalpolitischen Erziehungsanstalt

1945 Einrichtung eines russischen Feldlazaretts, nachdem das Kloster Neuzelle den Zweiten Weltkrieg ohne nennenswerte Schäden überstanden hat

1948 Einrichtung des Priesterseminars Bernhardinum (bis 1993)

1951 Gründung des Instituts für Lehrerbildung (bis 1986)

1955 Aufhebung des Stiftes Neuzelle

1991 Gründung des Deutsch-polnischen Gymnasiums Neuzelle (bis 2005)

1996 Gründung der Stiftung Stift Neuzelle

2003 Gründung des Internationalen Gymnasiums im Stift Neuzelle

2004 Eröffnung des wiederhergestellten barocken Klostergartens (1. Bauabschnitt)

2009 Wiedereröffnung des Kreuzganges mit Klostermuseum und Gründung der Oberschule im Stift Neuzelle

AUSGEWÄHLTE LITERATUR

Einzelbeiträge

Ederer, Walter, Nahe bei den Menschen – Kuppelhimmel und Kuppel-architektur in der Neuzeller Kreuzkirche, in: Kreiskalender Oder-Spree 2009, Beeskow 2008, S. 56–59

Ederer, Walter, Ansichten aus dem Mittelalter: Bauen im Kreuzgang des Klosters Neuzelle, in: Kreiskalender Oder-Spree 2010, Beeskow 2009, S. 12–17

Ederer, Walter, Schauplätze und Schaubilder der Osterliturgie. Heilige Grä-ber in Jerusalem, Neuzelle und anderswo, in: Röper, Ursula (Hg.), Sehn-sucht nach Jerusalem. Wege zum Heiligen Grab, Berlin 2009, S. 83–90

Hasler, Alfred, Evangelische Kreuzkirche in Neuzelle, Ein kleiner Kirchen-führer, Neuzelle 2005 (nur in der Kreuzkiche als Manuskript erhältlich)

Hasler, Alfred, Der Neuzeller Kuppelhimmel, in: Heimatkalender Eisenhüt-tenstadt und Umgebung 2004, Eisenhüttenstadt 2003, S. 80–85

Hasler, Alfred, Das Stift Neuzelle, in: Kreiskalender Oder-Spree 1997, Beeskow 1996, S. 69–73

Mauermann, Franz Laurenz, Das fürstliche Stift und Kloster Neuzell, Regensburg 1840 (Reprint Kamp-Lintfort 1993)

Müller, Wolfgang, Das Priesterseminar Bernhardinum, in: 725 Jahre Neu-zelle, Eisenhüttenstadt 1993, S. 35–37

Niemann, Alexander, Der barocke Garten des Klosters Neuzelle und seine Wiederherstellung, in: Das Zisterzienserkloster Neuzelle, Bestands-forschung und Denkmalpflege, Berlin 2007, S. 50–116

Schneider, Hildegard, Neuzelle, ein Ort vielfältiger Schultraditionen, in: 725 Jahre Neuzelle, Eisenhüttenstadt 1993, S. 26–33

Schumann, Dirk, Zwischen Tradition und Modernität. Erste Ergebnisse der Bauforschung zur mittelalterlichen Baugeschichte der Klausur des Klosters Neuzelle, in: Das Zisterzienserkloster Neuzelle, Bestandsfor-schung und Denkmalpflege, Berlin 2007, S. 124–148

Theissing, Heinrich, Die Neuzeller Martyrer von 1429, abgedruckt in: Neu-zeller Studien, Heft 1, hrsg. Winfried Töpler, Cottbus 2008, S. 6–35

Theissing, Heinrich, Die Äbte von Neuzelle, Ein Abriß der Klostergeschich-te, in: Neuzelle, Festschrift zum Jubiläum der Klostergründung vor 700 Jahren 1268–1968, hrsg. Fait, Joachim und Fritz, Joachim, Leipzig 1968, S. 9–76

Töpler, Winfried, Verzeichnis der zur Ausstattung der Kirche benutzten Bibelstellen, In: Neuzeller Studien, Heft 1, a.a.O., S. 56–67

Töpler, Winfried, Verzeichnis der Baudaten und -inschriften, in: Neuzeller Studien, Heft 1, a.a.O., S. 68–82

Töpler, Winfried, Neuzeller Turmknaufurkunden, in: Neuzeller Studien, Heft 1, a.a.O., S. 83–141

Töpler, Winfried, Zur Baugeschichte der Pfarrkirche zum Heiligen Kreuz in Neuzelle, in: Neuzeller Studien, Heft 1, a.a.O., S. 149–171

Töpler, Winfried u. a., Neuzelle, in: Brandenburgisches Klosterbuch
(Band II), Brandenburgische Hist. Studien Bd. 14, Berlin 2007, S. 923 – 942

Töpler, Winfried, Das Kloster Neuzelle und die weltlichen und geistlichen
Mächte 1268 – 1817, Berlin 2003

Töpler, Winfried, Zisterzienserabtei Neuzelle in der Niederlausitz
(Die Blauen Bücher), Königsstein 2010

Töpler, Winfried, Das Zisterzienserkloster Neuzelle, in: 725 Jahre Neuzelle,
Eisenhüttenstadt 1993, S. 8 – 22

Töpler, Winfried, Der Stiftsplatz in Neuzelle, in: Neuzeller Studien, Heft 2,
hrsg. Winfried Töpler, Görlitz-Zittau 2011, S. 166 – 199

Venhorst, Eric Ernst, Kunsthistorische Betrachtungen zum Heiligen Grab
aus der Stiftskirche St. Marien zu Neuzelle, in: Das Heilige Grab Neuzel-
le, Untersuchung und Konservierung der Szene »Judaskuss« im Büh-
nenbild »Garten«, Petersberg 2004, S. 18 – 27

Wieczorek, Katarzyna, Die Fresken von Georg Wilhelm Joseph Neunhertz
in Neuzelle, in: Neuzeller Studien, Heft 2, hrsg. Winfried Töpler, Görlitz-
Zittau 2011, S. 5 – 57

Wipprecht, Ernst, Das ehemalige Zisterzienserkloster Neuzelle in der
Niederlausitz – Aufgaben und Ergebnisse praktischer Denkmalpflege,
in: Das Zisterzienserkloster Neuzelle, Bestandsforschung und Denk-
malpflege, Berlin 2007, S. 9 – 49

Woitschack, Andrea, Die Frauenrechtlerin Hanna Bieber-Böhm und ihr
Wirken in Neuzelle, in: Kreiskalender Oder-Spree 2012, Beeskow 2011

Sammelbände

Neuzelle, Festschrift zum Jubiläum der Klostergründung vor 700 Jahren
1268 – 1968, hrsg. Fait, Joachim und Fritz, Joachim, Leipzig 1968,
(Beiträge von Joachim Fait, Eva Mühlbacher, Ute Schwarzzenberger,
Heinrich Theissing)

725 Jahre Neuzelle, Eisenhüttenstadt 1993 (Beiträge von Peter Kaufmann,
Wolfgang Müller, Torsten Rüdiger, Hildegard Schneider, Winfried Töpler)

Sein grab wird Herrlich seijn, Das Heilige Grab von Neuzelle und seine
Passionsdarstellungen von 1751, hrsg. Walter Ederer, Klaus Reinecke,
Regensburg 1998 (Beiträge von Cordelia Dvorak, Winfried Töpler)

Das Heilige Grab Neuzelle, Untersuchung und Konservierung der Szene
»Judaskuss« im Bühnenbild »Garten«, Petersberg 2004 (Beiträge von
Petra Demuth, Ulf Küster, Andreas Menrad, Winfried Töpler, Erik Ernst
Venhorst, Werner Ziems u. a.)

Das Zisterzienserkloster Neuzelle, Bestandsforschung und Denkmal-
pflege, Berlin 2007 (Beiträge von Lukas Böwe, Sonia Cárdenas, Walter
Ederer, Alexander Niemann, Mechthild Noll-Minor, Dorothee Schmidt-
Breitung, Tilo Schöfbeck, Dirk Schumann, Ernst Wipprecht)

Neuzeller Studien, Heft 1, hrsg. Winfried Töpler, Cottbus 2008
(Beiträge von Friedrich Buchholz, Otto Henschel, Winfried Töpler,
Heinrich Theissing)

Neuzeller Studien, Heft 2, hrsg. Winfried Töpler, Görlitz-Zittau 2011
(Beiträge von Katarzyna Wieczorek und Winfried Töpler)

Abbildung Umschlagvorderseite:
Luftaufnahme der Klosteranlage von Südosten

Abbildung Umschlagvorderseite innen:
Evangelische Pfarrkirche zum Heiligen Kreuz,
Ansicht vom Klostergarten

Abbildung Umschlagrückseite:
»Auge der Vorsehung« mit Strahlenkranz in der
Stiftskirche St. Marien

Abbildungsnachweis:
Sämtliche Aufnahmen von Andreas Tauber, Berlin,
mit Ausnahme von
Titelseite: Bernd Geller, Eisenhüttenstadt
Seite 3–4: Gymnasium im Stift Neuzelle
Seite 10–11, 12–13: Staatsbibliothek zu Berlin
Seite 31: Martin Seefeld, Neuzelle
Seite 33: Dieter Möller, Berlin
Seite 42, 44: Stiftung Stift Neuzelle
Seite 50: Brandenburgisches Landesamt für Denkmalpflege
und Archäologisches Landesmuseum, Wünsdorf
Seite 59: Liane Sebastian (†)
Seite 60: Twist Berlin
Seite 115: Tourismus-Information Neuzelle

Herstellung, Satz, Layout:
Edgar Endl, Deutscher Kunstverlag

Historische Recherchen:
Andrea Woitschack (Stiftung Stift Neuzelle)

Reproduktionen:
Birgit Gric, Deutscher Kunstverlag

Druck und Bindung:
F&W Mediencenter, Kienberg

Bibliografische Information der Deutschen Nationalbibliothek
Die Deutsche Nationalbibliothek verzeichnet diese Publikation in der
Deutschen Nationalbibliografie; detaillierte bibliografische
Daten sind im Internet über http://dnb.dnb.de abrufbar

ISBN 978-3-422-02208-9
© 2012 Deutscher Kunstverlag GmbH Berlin München